Li 11 13
A

L'ART
DE METTRE
SA CRAVATE.

SOUS PRESSE
DU MÊME AUTEUR.

L'art de payer ses dettes et de satisfaire ses créanciers, sans débourser un sol.
1 vol. in-18 de 200 pag.

(Cet ouvrage sera mis en vente dans les premiers jours du mois prochain.)

Pour paraître incessamment.

De l'indifférence en matière de cravate.
1 vol. in-18,

L'art de ne jamais déjeuner chez soi et de diner tous les jours chez les autres.
1 vol. in-18.

L'art de recevoir des étrennes et de n'en pas donner.
1 vol. in-18.

IMPRIMERIE DE H. BALZAC,
RUE DES MARAIS S.-G., N.º 17.

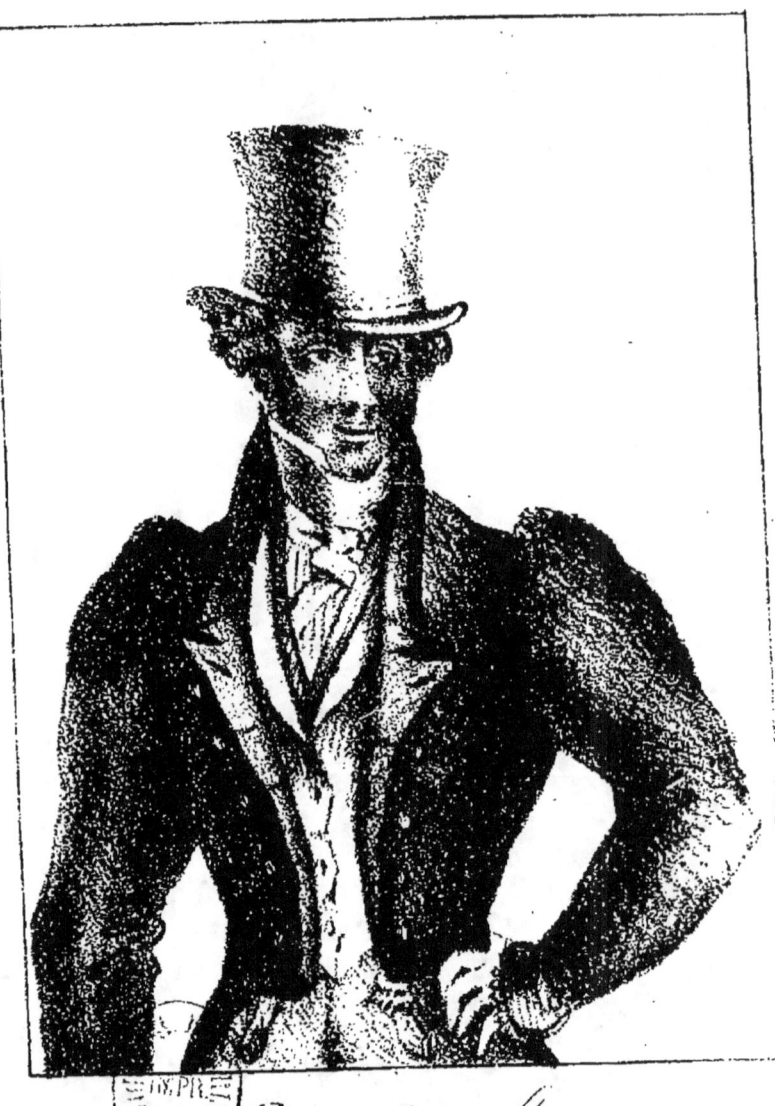

Mr Emile,
Baron de l'Empésé.

L'ART
DE METTRE
SA CRAVATE
DE TOUTES LES MANIÈRES CONNUES ET USITÉES,

ENSEIGNÉ ET DÉMONTRÉ

EN SEIZE LEÇONS,

PRÉCÉDÉ

DE L'HISTOIRE COMPLÈTE DE LA CRAVATE, DEPUIS SON ORIGINE JUSQU'A CE JOUR ; DE CONSIDÉRATIONS SUR L'USAGE DES COLS, DE LA CRAVATE NOIRE ET L'EMPLOI DES FOULARDS.

PAR

LE B^{on} ÉMILE DE L'EMPÉSÉ.

OUVRAGE INDISPENSABLE A TOUS NOS FASHIONABLES,

Orné de trente-deux figures explicatives du texte, et du portrait de l'auteur.

« *L'art de mettre sa cravate est à l'homme du monde, ce que l'art de donner à dîner est à l'homme d'État.* »

(Pensée jusqu'alors inédite.)

DEUXIÈME ÉDITION.

Paris,

A LA LIBRAIRIE UNIVERSELLE,

RUE VIVIENNE N. 2 BIS, AU COIN DU PASSAGE COLBERT.

Et chez tous les marchands de cravates, de cols et de foulards les plus en vogue de la Capitale.

1827.

AVANT-PROPOS

De l'Éditeur,

ou

PLAN DE L'OUVRAGE.

———

Aucun habitué des classiques Tuileries, du musqué boulevard de Gand, voire même du docte Luxembourg, ne révoquera en doute l'utilité de *l'Art de mettre sa Cravate*. Aucune dame du bon ton ne niera que cette théorie, raisonnée et démontrée, ne réponde à un besoin généralement senti, puisque son but est de faire distinguer l'homme comme il faut de celui qui ne l'est pas.

*

« L'art de mettre sa cravate est à l'homme du monde, ce que l'art de donner à dîner est à l'homme d'État, » a dit l'auteur dans l'épigraphe qu'il a choisie; mais la cravate n'est pas seulement un utile préservatif contre les rhumes, torticolis, fluxions, maux de dents et autres gentillesses naturelles du même genre; elle est encore une partie essentielle et obligée du vêtement qui, dans ses formes variées, apprend à connaître celui qui le porte. La cravate de l'homme de génie ne ressemble pas à celle du petit esprit, et nous sommes certain que l'auteur *du Pied de Mouton* ne dispose pas le nœud de sa cravate comme l'auteur *des Martyrs*. Comparez l'extérieur de M. Auguste Hus avec celui de M. de Lamartine, et vous verrez qu'il existe de notables différences entre la cravate *classique* et la cravate *romantique*. Si, comme l'a dit Buffon, « le style est tout

l'homme, » nous pouvons dire à notre tour que *la cravate est l'homme même*. C'est le thermomètre de son degré de goût en fait de mise et d'éducation.

La variété des caractères et des esprits étant infinie, les cravates doivent être également très-variées.

L'auteur a présenté dans son ouvrage trente-deux manières différentes de mettre sa cravate. Il en a offert pour toutes les fortunes, pour toutes les époques, pour tous les tempéramens, enfin pour toutes les conditions et toutes les circonstances de la vie.

A l'esprit exact, il a proposé la *cravate mathématique;* l'homme à bonnes fortunes doit adopter la *cravate orientale;* la *cravate Byron* ne peut être portée que par un très-petit nombre de nos poëtes. Voulez-vous avancer rapidement dans la carrière des soupirans? Adoptez la *cravate à la Bergami* (avec la précaution

toutefois d'y joindre les favoris assortissans, et des molets en harmonie); l'orateur et le publiciste de l'opposition préféreront l'*américaine* (c'est celle de prédilection de quelques-uns de nos députés, tandis que la majeure partie semble avoir adopté *la gastronome*). Le jeune habitué du boudoir s'embellira avec la *cravate sentimentale*. La *cravate de bal* est réservée aux zéphyrs de salons; *le collier de cheval* aux commis de payeurs, en province; la *cravate de chasse* aux gentilshommes campagnards; *la marate* à quelques-uns de nos avoués; *la fidélité* à l'ex-garde nationale de Paris, enfin *le nœud gordien* à tous nos agens diplomatiques.

Les cravates ne doivent pas seulement varier par leurs formes; elles ont aussi une couleur qui est propre à chacune d'elles.

On se tromperait si l'on ne voyait, dans l'*Art de mettre sa Cravate*, qu'un ouvrage de mode; c'est un traité d'his-

toire, de philosophie et de morale, c'est à lui seul une petite encyclopédie pleine d'érudition, car nous y avons remarqué plusieurs dissertations savantes.

La question de savoir si les anciens portaient des cravates ou n'en portaient pas est discutée avec une sagacité rare. L'auteur assure, il fait plus, il prouve, dans son histoire générale de la cravate placée en tête de son ouvrage, que les Romains portaient des *mentonnières* qui avaient beaucoup de ressemblance avec nos cravates. Il prouve encore (dans le chapitre qui traite spécialement des cols), que les Perses, les Grecs, les Égyptiens et une foule d'autres peuples de l'antiquité portaient, sous le nom de *colliers*, de véritables cols.

Dans ses *considérations* sur l'usage de la *cravate* noire, et l'emploi des foulards, il démontre que cette première cravate

n'obtint jamais plus de célébrité que dans les dix dernières années du XVIII^e siècle et les dix premières du XIX^e. Au total, vingt années de gloire immortelle. Quoi qu'il en soit, les dissertations de notre auteur figureront toujours avantageusement à côté des savans traités, (nous ne savons de quels moines ou de quels RR. PP. jésuites), où est approfondie l'utile question de savoir : Si les Juifs portaient lunettes et si les Payens portaient perruque.

Il a classé son ouvrage par leçons, plus ou moins longues; chaque leçon indique une manière spéciale de mettre sa cravate. La deuxième donne la démonstration et la solution du fameux problême connu de tous nos innovateurs en fait de nœuds de cravate, sous le nom de *nœud gordien*. C'est la clef de tous les autres nœuds. L'avant-dernière leçon (c'est-à-

dire la *quinzième*), renferme, à elle seule, dix-huit manières de mettre la cravate; mais ajoutons, pour ne pas effrayer le lecteur, que ces dix-huit manières ne sont en quelque sorte que des dérivés des quatorze premières qui sont les seules *classiques* que l'auteur ait reconnues, tandis que les autres sont rangées par lui dans la classe des *romantiques*, c'est-à-dire *ad libitum*.

La première et la dernière leçon (les nos 1 et 16), sont, sans contredit, deux de celles qui sont les plus importantes à bien connaître, à cause des préceptes, des opinions et des vérités incontestables qu'elles renferment. Dans un dernier chapitre intitulé *Conclusion*, l'auteur a cru devoir démontrer de quelle importance était, dans la société de notre époque, le nœud, bien ou mal fait, d'une cravate.

Pour couronner son œuvre, il y a joint des figures dessinées au trait, et explicatives du texte, afin que s'il ne parvenait qu'imparfaitement à parler à l'esprit de ses nombreux lecteurs (car nous ne doutons pas qu'il n'en ait), il pût au moins parler géométriquement à leurs yeux; et enfin une liste alphabétique, *faite avec adresses* (dit-il), de tous les marchands de cravates, de foulards et de cols les plus renommés de la capitale.

Quant au portrait mis en tête du volume, nous pouvons certifier l'identité de sa ressemblance avec l'original, connu avantageusement par les conseils qu'il donne journellement dehors, et gratuitement chez lui, à tous ceux qui savent porter la cravate. Tout le monde a entendu parler de feu le baron de l'Empésé, qui servit sa patrie avec tant d'honneur dans le fameux régiment *Royal-Cravate*, où

il avait l'avantage d'être *cornette*, avant la révolution?..... Eh bien! ce n'est pas lui, mais c'était monsieur son père!.....

Observons, (pour terminer cet Avant-Propos un peu long, mais cependant nécessaire), que nos élégans ne peuvent se dispenser de faire l'acquisition de l'ouvrage de M. le baron de l'Empesé; car ce n'est pas l'affaire d'un jour que de l'étudier, c'est chaque jour le travail de plusieurs heures.

De quelle foule de concurrens obscurs et d'indignes rivaux, les gens comme il faut, ou prétendus tels, ne se trouveront-ils pas délivrés par cela seul? Le maçon que le crépuscule appelle au travail de l'arc-de-triomphe de l'Étoile; le surnuméraire contraint d'arriver à neuf heures précises aux Contributions directes; le marchand de la galerie Colbert que *l'acheteur* importune si long-temps pour ne

rien *acheter*; son voisin le limonadier au coin du Perron, auquel chaque matin les nombreux consommateurs laissent à peine le temps de mettre sa culotte pour répondre décemment à leurs demandes; le magistrat asservi à des devoirs dont les résultats ne sont pas plaisans pour tout le monde; l'homme de lettres pâlissant sur son manuscrit et l'exiguïté de son déjeûner..... et une foule d'autres honnêtes citoyens qui ne peuvent entrer en lice avec ces fashionables et tous ces êtres privilégiés auxquels cette capricieuse fortune permet d'user librement et largement de ses dons.

Au milieu du nivellement général qui menace la société, au milieu de la fusion de tous les rangs, de toutes les conditions, au milieu du débordement universel des petites prétentions subalternes contre les grandes prétentions supérieu-

res, nous avons pensé que c'était rendre un signalé service à la haute classe de la société, et lui tendre pour ainsi dire une véritable planche de salut, que de lui offrir *l'Art de mettre sa Cravate.*

L'Éditeur.

DE LA CRAVATE (1).

SON HISTOIRE

ÉTYMOLOGIQUE, PHILOSOPHIQUE, MÉDICALE, PHYSIQUE, MORALE, POLITIQUE, RELIGIEUSE ET MILITAIRE; CONSIDÉRÉE SOUS LE RAPPORT DE SON INFLUENCE ET DE SON USAGE DANS LA SOCIÉTÉ, DEPUIS SON ORIGINE JUSQU'A CE JOUR.

On n'a aucune notion positive sur l'époque à laquelle on a commencé à porter des cravates. Les anciens ne connaissaient pas la ridicule et dangereuse mode de se serrer le cou avec une étoffe nouée par devant, ou agrafée par derrière; ils laissaient libre cette

(1) CRAVATE. *Subst. fémin.* Linge qui se met autour du cou, qui se noue par devant, et dont les deux bouts pendent sur la poitrine. (*Dict. de l'Académ.*)

Linge plissé qu'on met autour du cou. *Cæsitium collo circum volutum.* II. N. OVID. (*Dictio. lat.-franç.* Noël. (*Note de l'Editeur.*)

région du corps où passent tant de vaisseaux, et où sont situés tant d'organes qu'on ne gêne jamais impunément. Cependant ils savaient se prémunir contre le froid, au moyen d'un tissu de laine de coton ou de soie qu'on appelait, à Rome, *focale*, mot qui devait venir de *faucase*, lequel devait dériver lui-même de *fauces* (gorge). Mais pour faire usage de ce moyen il fallait en quelque sorte se cacher, à moins qu'on ne fût incommodé ou malade tout de bon; dans ce dernier cas on pouvait, sans encourir ni blâme ni honte, se couvrir la tête et la partie supérieure des épaules, et même porter des chausses (1).

Le R. P. Guillaume Adam, jésuite très-distingué, dans son ouvrage sur les *Antiquités romaines* (2) semble démontrer jusqu'à l'évidence que les Romains faisaient usage de *mentonnières* pour se garantir du froid la gorge et le cou. On appelait ces menton-

(1) *Palliolum, sicut fascias et focalia sola excusare potest valetudo.* (Quintil.)

(2) 4 vol. in-4°. Strasbourg 1724.

nières *focalia vel focale* (1); et les orateurs qui par état devaient craindre les rhumes, contribuèrent à donner de la vogue à cette mode (2). *Quelques-uns*, dit textuellement le très-révérend Père, *se servaient pour cela d'un mouchoir* (sudarium) (3). Certes, à ces traits on ne peut méconnaître la cravate que l'on appelle même encore dans quelques pays *mouchoir de cou*.

S'il faut en croire certain historien de l'antiquité, « C'était quelquefois un ton et
» un prétexte que prenaient les jeunes gens
» efféminés pour se rendre intéressans ou
» pour se dérober à des devoirs rigoureux
» qui alarmaient leur mollesse. » *Videbis quosdam graciles, et palliolo, focalique circumdatos pallentes et œgris similes* (4).

Auguste, frileux et valétudinaire, avait habituellement chez lui, et chez ses favoris, le *focale*; mais on ne le vit jamais en public;

(1) *A faucibus*. Horat. IV, 41. Mart. XIV, 142.
(2) *Ibid.*
(3) Suet. *Ner.* 51.
(4) Seneca.

et Lampridius fait remarquer qu'Alexandre-Sévère n'y eut recours qu'en sortant des Thermes pour se rendre à son palais.

Il fallait donc, à Rome, avoir le cou nu pour ne pas blesser la dignité d'homme et de citoyen, sauf à l'envelopper par le mauvais temps avec sa toge, ou y avoir la main appliquée, pour y entretenir ou y rappeler la chaleur.

Long-temps nos ancêtres laissèrent leur cou exposé, comme leur visage, aux impressions de l'air extérieur, et ils ne s'en portèrent que mieux ; à cet égard, les descendans des Sarmates n'ont point dégénéré des leurs ; car le peuple polonais n'a jamais rien autour de son cou, quelque âpre que soient les hivers dans les contrées qu'il habite ; et la même habitude (ce qui est bien moins étonnant) s'est également perpétuée parmi les orientaux, chez qui un cou blanc et arrondi est encore aujourd'hui métaphoriquement comparé à *la beauté d'une tour d'ivoire*. Les Calmouks, les Baskirs et autres Tartares du Don ou des bords de la mer

Caspienne, que nous avons vus chez nous dans les armées russes pendant l'occupation étrangère (1), ont aussi le cou découvert, et quelques-uns d'entre eux sont loin de mériter la comparaison précédente, tant cette partie est difforme et laide : ce sont des espèces de chanteurs qui accompagnent, d'une voix inarticulée, *le fluteur*, tirant, d'un tube grossier de fer-blanc, des sons en général peu harmonieux. Ses acolytes font de violens efforts de poumon pour imiter l'effet de son instrument, et les veines de leur cou (surtout les jugulaires) finissent par devenir monstrueusement variqueuses. La même remarque fut faite chez les Égyptiens lors de la conquête de leur pays par les troupes françaises, sous le commandement en chef du général Bonaparte (2).

On se lassa peu à peu en France, et dans une partie de l'Europe, de la nudité du cou, et plutôt encore par luxe que par nécessité ;

(1) En 1814, 1815 et 1817.
(2) En 1798 et 1799.

on le garnit, mais sans le serrer, d'une toile fine et empesée, dont fut surmontée la chemise, auparavant sans collet, chez les hommes comme chez les femmes, et qui retomba naturellement sur la poitrine, y étant fixée par des cordonnets de fil, ce qui, par la suite, donna l'idée des rabats de toutes espèces, sans néanmoins faire songer encore à ces liens chauds et épais, dont on devait plus tard s'entraver la gorge.

Les fraises gommées ou frisées, à un ou à plusieurs rangs, ornemens incommodes, sans doute, mais nullement dangereux, eurent leur tour, et durèrent tant qu'on porta les cheveux courts. On y renonça lorsque Louis XIII eut laissé croître les siens; alors les collets montés, les guimpes brodées à jour, les collerettes plissées, les rabats simples ou de dentelles et de points, environnèrent jusqu'au menton le cou de nos pères, dont ils couvrirent en même temps le haut des bras et les épaules ; et quand Louis XIV eut adopté ces énormes perru-

ques, tantôt blondes et tantôt noires, qui laissaient à peine appercevoir le devant de son cou; tous ces brillans entourages firent place aux rubans, aux nœuds de couleur éclatante que le roi galant s'y fit attacher le premier, et que chacun, selon son rang ou son caprice, voulut bientôt y porter à son exemple.

Jusque-là il n'y avait eu que de la frivolité, et la mode était constamment restée innocente. Mais la voici qui devient nuisible en exerçant sur le cou une constriction et une compression dont jusqu'alors il avait toujours été exempt.

En 1660, on vit arriver en France un régiment étranger, composé de Croates, dans l'habillement singulier desquels on remarqua quelque chose qui plut généralement, et qu'on s'empressa d'imiter; c'était *un tour de cou* fait d'un tissu commun pour le soldat, et de mousseline ou d'une étoffe de soie pour l'officier, et dont les bouts arrangés en *rosette*, ou garnis d'un gland ou d'une houpe, pendaient, non sans quelque

grâce, sur la poitrine (1). Cet ajustement nouveau fut d'abord appelé une *croate*, et bientôt par corruption, une *cravate*, ce qui eut également lieu pour le régiment qui dans la suite et jusqu'à l'époque de la révolution porta ce nom original de *Royal-Cravate*.

Cependant ce ne fut qu'après la victoire de Steinkerque que ce régiment prit ce nom fameux, et que les cravates furent adoptées généralement dans toutes les classes de la société. Du reste, cet ajustement ne serrait

(1) Il existe un corps considéré et traité comme faisant partie de la garde royale, non-seulement remarquable par sa brillante tenue, mais encore par les nombreux services qu'il a rendus aux habitans de la capitale, dans des occasions périlleuses, qui a conservé, dans son uniforme, cette espèce d'ornement dont il est ici question. C'est un gland ou petite grenade qui, sortant de deux pouces du collet agrafé de l'habit, vient pendre et se balancer sur les buffleteries croisées qui garnissent la partie supérieure de la poitrine. C'est le régiment des *pompiers de la ville de Paris*. Il est le seul parmi les corps de l'armée française qui l'ait conservé.

que médiocrement le cou, et n'en gênait que peu les mouvemens. Au surplus, voici ce que l'on lit dans le *Siècle de Louis XIV*, par Voltaire, à propos de cravates. L'illustre écrivain décrit d'abord l'enthousiasme que produisit, parmi la nation, la nouvelle de cette victoire, puis il ajoute :

« Les hommes portaient alors des cra-
» vates de dentelle qu'on arrangeait avec
» assez de peine et de temps. Les princes
» s'étant habillés avec précipitation pour le
» combat, avaient passé négligemment ces
» cravates autour du cou. Les femmes por-
» taient des ornemens faits sur ce modèle.
» On les appela des *Stinkerques*, etc., etc. »

Les militaires et les gens riches portaient alors des cravates très-fines, dont les extrémités étaient brodées ou garnies d'une large dentelle; celles des soldats et du peuple étaient faites d'un morceau de drap, de toile de coton ou, au plus, de taffetas noir plissé, qu'on liait autour du cou au moyen de deux petits cordons : les troupes n'en avaient pas d'autres. Dans la suite ces cordons furent

remplacés par des agrafes ou une boucle, et dès-lors la cravate prit le nom de *Col* (1).

Nous serions assez portés à croire que c'est à cette mode et à cette époque, où furent consacrés des souvenirs glorieux pour nos armes, qu'il faudrait faire remonter l'usage d'attacher en France des cravates aux drapeaux; car sous le règne suivant, où l'on s'éloigna malheureusement beaucoup du précédent, les victorieuses *Stinkerques* firent place aux cols étroits et mesquins qui, sous Louis XVI, furent substitués aux *cravates à la chancelière*. Cependant la mode de ces dernières ne dura qu'un moment : la révolution vint, et avec elle disparut celle des cravates et même celle des culottes.

Une fois que le peuple de Paris se crut romain, grec ou spartiate, il fallut bien quitter la cravate pour avoir le cou nu, à l'exemple des Brutus, des Périclès et des Léonidas, qu'on avait choisis pour modèles.

(1) Voyez le chapitre suivant, traitant spécialement des *cols*.

On se décolleta et se déculotta, et si la rencontre de certains individus ainsi *débraillés* avait quelque chose de sinistre et de repoussant, la vue de ces fats qui, dans la suite, contrefaisant les victimes, affectaient le même désordre, n'excita que le rire et la plaisanterie.

C'est peu après cette époque (1796) que les cravates reprirent faveur, et on en usa avec un excès auquel on ne pourrait croire si on n'en avait été témoin. Les uns s'enveloppèrent le cou avec des pièces entières de mousseline, les autres avec un coussin piqué sur lequel ils appliquaient encore plusieurs mouchoirs. Par cet échafaudage le cou était mis au niveau de la tête dont il surpassait le volume et avec laquelle il se confondait. Le collet de la chemise montait jusque par-delà les oreilles, et les bords supérieurs de la cravate couvraient le menton et la bouche jusqu'à la partie inférieure du nez; tellement que la face aux deux côtés de laquelle régnait une touffe de favoris épais et dont le haut était masqué par des cheveux

rabattus jusque sur les yeux, ne laissaient apercevoir absolument que le nez dans toute sa plénitude. De cette façon nos élégans ressemblaient plutôt à des animaux qu'à des hommes; aussi étaient-ce de plaisantes caricatures que les jeunes gens qui se cravataient de la sorte; ils ne pouvaient regarder que devant eux; quand ils voulaient voir de côté, il fallait qu'ils tournassent le tronc, avec lequel le cou et la tête ne faisaient plus qu'une seule pièce; il leur était impossible de pencher la tête en aucun sens; on les eût pris pour autant de statues grotesques et à peine ébauchées: tels étaient nos *incroyables*.

Il est à remarquer que la plupart des modes ont été inventées pour dissimuler une infirmité ou une difformité: celle de grosses cravates n'a pas eu d'autres motifs; elle nous est venue des Anglais à qui elle est utile pour cacher les hideuses cicatrices que les scrofules, mal endémique et héréditaire parmi eux, ont laissées autour de leur cou; et, chose singulière, elle a servi à occasionner aux Français qui l'avaient follement

adoptée, surtout lors des conquêtes glorieuses de nos armées républicaines, des cicatrices qui n'avaient rien que d'honorable.

A cette époque, les officiers supérieurs qui arrivaient à l'armée avec une cravate dont l'empleur était en harmonie avec leur grade, étaient bientôt obligés de la quitter, ne pouvant tourner d'aucun côté une tête arc-boutée de toutes parts par la masse de linge dont ils surchargeaient leur cou. Comment auraient-ils pu examiner ce qui se passait autour d'eux?

Cependant des officiers généraux se sont trouvés dans des circonstances où les grosses cravates leur ont été d'un grand secours puisqu'elles leur ont sauvé la vie; nous ne citerons qu'un seul fait que nous empruntons au docteur Pezis que nous laisserons parler.

« J'avais reproché, dit-il, il n'y avait
» qu'un instant, au brave général de Las-
» salle, alors jeune et sacrifiant à la mode,
» le volume énorme de sa cravate; le régi-
» ment qu'il commandait charge, est ra-

» mené, charge de nouveau, disperse la
» cavalerie ennemie et revient reprendre
» son bivouac. On m'annonce que le colo-
» nel avait reçu un coup de pistolet à la
» gorge ; j'accours, et on me montre une
» balle qui s'était arrêtée dans l'épaisseur
» de cette même cravate dont j'avais tant
» blâmé la masse. Deux officiers et quelques
» hussards avaient reçu des coups de sabre
» sur la leur ; et je fus obligé de convenir
» que les grosses cravates étaient quelque-
» fois bonnes à quelque chose (1). »

Il est de fait qu'un chantre de paroisse perd sa voix lorsqu'il fait usage de cravate volumineuse et nouée de trop près ; le chanteur de même que la cantatrice perdent l'agrément de la leur lorsque l'appareil vocal est comprimé et gêné par une cravate, un collier ou tout autre ornement ; cependant ils ont besoin, plus que personne, de se tenir le cou chaudement.

Une douce chaleur entretient la souplesse

(1) *Diction. des Sciences médicales.*

des organes, et rend la voix plus pure et plus harmonieuse; aussi avant de chanter ne manquent-ils jamais de relâcher la cravate et de se mettre à leur aise, comme ils n'oublient pas, après avoir chanté, de se garantir contre le froid.

Peu de parties sont plus sensibles que le cou au contact de l'air frais et à l'impression des courans d'air. Cette susceptibilité est l'effet de l'habitude de se trop couvrir. En se décolletant imprudemment, quand on a chaud, on peut, et cela arrive fréquemment, contracter un rhume plus ou moins aigu, ou une esquinancie foudroyante; être tout-à-coup pris d'une aphonie, ou être conduit, dans la suite, à une phthisie laryngée, trachéale, etc., etc., etc. Un jeune homme et même une jeune personne en sortant du bal, ou à l'issue d'une réunion en un lieu chaud, ne sauraient prendre trop de soin pour éviter d'attraper du froid, soit sur le cou, soit sur la poitrine.

Les montagnards, les méridionaux, et en particulier les Espagnols, connaissent bien le

danger de ces transitions subites. Ce dernier, qui d'habitude porte une grosse cravate (ordinairement de soie) nonchalamment pendue à son cou, ne néglige pas de s'en envelopper quand, ayant chaud, il est tout-à-coup surpris par le froid.

Du reste, le triomphe des cravates, dans tout ce qui a rapport à notre mise et à nos mœurs, n'a été définitivement assuré et complet que du moment où l'on a imaginé d'y mettre de l'empois. Mais à qui sommes-nous redevables de cette idée sublime? Est-ce aux Anglais, aux Russes, aux Italiens, aux Espagnols ou à nous-mêmes?... C'est une question que nous ne pouvons encore résoudre d'une manière positive. En attendant, un grand nombre de blanchisseuses de toutes les puissances de l'Europe revendiquent cette importante découverte... Néanmoins, de notre part, des recherches plus approfondies seraient inutiles ; car, ce n'est que par une investigation continue et seulement par la suite, qu'il nous sera possible de dissiper l'obscu-

rité dont le sujet que nous avons entrepris de traiter est demeuré constamment enveloppé depuis plusieurs siècles.

DES COLS [1].

LEUR ORIGINE,

LEUR USAGE, LEURS INCONVÉNIENS, LEURS AVANTAGES, LEURS TISSUS, LEURS COULEURS, LEURS FORMES ET LEURS MODES.

Les Égyptiens, les Perses, les Grecs et presque tous les autres peuples de l'antiquité, bien qu'ils ne portassent ni cravates, ni cols, portaient-ils au moins des colliers que l'on peut regarder avec raison comme les premiers de tous les cols et de toutes les cravates.

[1] Col. Espèce de cravate sans pendans.
(Diction. de l'Acad.)
Partie de l'habillement qui couvre le cou, *colli amictus*, IN (*Dict. franc. lat.* NOEL).
(Note de l'éditeur.)

Les colliers, composés des plus riches métaux et garnis intérieurement d'étoffe moëlleuse, servaient comme nos cols d'ornement à la figure et de soutien au menton. Ainsi donc, l'usage universel des colliers chez les peuples anciens et celui des cols chez les peuples modernes semblerait prouver que lorsque l'homme est abandonné à lui-même, *son nez* est bien plus enclin *à aspirer vers la tombe* (pour nous servir de l'expression d'un noble pair, l'un de nos plus célèbres prosateurs français), que ses yeux ne sont portés à s'élever vers le ciel, comme le prétend Buffon.

Quoi qu'il en soit, aux colliers ont succédé les cols, dont le nom est évidemment dérivé, car, à bien prendre, les cols ne sont rien autre chose que des colliers d'étoffe ; mais, comme le métal, ils ne doivent offrir aucun pli, et ne font qu'une seule fois le tour du cou. On les assujettit derrière la tête avec une boucle ou des agrafes.

Dès leur origine en France, les cols ne furent admis qu'avec l'habit militaire, vers

commencement du XVIII° siècle. Ce fut M. de Choiseul, ministre de la guerre sous Louis XV, qui, le premier, le donna aux troupes, en remplacement de la cravate, après la paix de Hanôvre.

Les cols étaient de crin noir, assez dur, d'une largeur modérée, et n'incommodaient qu'autant qu'on les serrait trop, ce qui arrivait dans beaucoup de régimens dont les colonels et les autres officiers supérieurs, voulant donner à leurs soldats une apparence de santé et d'embonpoint, leur faisaient serrer le cou, au lieu de leur procurer une nourriture plus abondante, de les traiter avec plus de douceur, de leur épargner des exercices trop pénibles et trop prolongés; en un mot, au lieu de les mettre à portée d'acquérir réellement une figure colorée et rebondie.

Le col, depuis cette époque, a continué d'être une portion de l'habillement du soldat, et on s'attacha à le diversifier de toute les manières, c'est-à-dire que ne consultant que le coup-d'œil et l'uniformité, on

le rendit de plus en plus nuisible. Nous l'avons vu transformé, au moyen d'une bande de gros carton qu'on y enfermait, en une espèce de carcan, qui, agissant sur le larynx et comprimant toutes les parties du cou, éteignait la voix, rendait la face vultueuse et violette, faisait sortir les yeux hors de leur orbite, donnait à l'homme un aspect farouche et souvent produisait des vertiges et des défaillances ou tout au moins des saignemens de nez quelquefois difficiles à arrêter; il était rare que dans une manœuvre d'une certaine durée, on n'eût pas à secourir des soldats dont le seul mal provenait de ce qu'ils portaient un col trop dur et trop serré.

Cette espèce de col, la même pour tous les cous, soit qu'ils fussent longs ou courts, gras ou maigres, tenaient ceux qui les portaient raides et presque immobiles; à peine étaient-ils capables d'obéir au commandement de *tête à droite, tête à gauche*. Elle ne permettait ni de baisser ni de lever la tête. Les bords de ces cols appuyaient en bas sur les

extrémités sternales des clavicules, et en haut sur la base de la mâchoire inférieure ; ils y produisaient souvent des excoriations, des abcès ou tout au moins des démangeaisons en fatiguant toutes les parties avec lesquelles ils étaient en contact.

Mais c'était surtout en route et pendant les manœuvres de l'été que l'incommodité des cols de carton se faisait sentir. Le soldat en perdait quelquefois haleine ; sa face était couverte de veines saillantes, ses yeux étincelaient ou paraissaient pleins de sang, et quelquefois on avait l'injustice et la dureté de le punir comme s'il se fût enivré, quoique le malheureux fût la plupart du temps encore à jeun.

Plus tard, les colonels courtisans se mirent sur le pied d'aller l'un après l'autre à Postdam, dans la seule intention d'assister aux revues que passait journellement le roi de Prusse, moins pour étudier les tactiques de cette puissance que pour apprendre comment on pouvait accabler de coups de canne, sans les faire crier, les soldats fran-

çais, en cela si différens des soldats prussiens.

A leur retour, ces colonels rapportèrent la mode des cols rouges, et il fut un temps où notre infanterie et une partie de notre cavalerie n'en portaient pas d'autres. On trouvait qu'ils réfléchissaient leur couleur sur la face du soldat, et il est vrai qu'ils augmentaient encore cet incarnat trompeur que n'y attirait déjà que trop la compression suffocative du cou, puisque ces nouveaux cols, étant garnis de carton comme les autres, ils devaient en avoir tous les inconvéniens.

Les cols de basin blanc ou de toute autre étoffe dont la classe civile voulut faire l'essai et adopter la mode à laquelle elle renonça si vite, ceux de panne noir et de drap qui n'eurent de même qu'une vogue passagère, ayant les uns et les autres les mêmes défauts primitifs, incommodèrent de la même manière. On essaya des cols faits en crin, mais on les fit plus étroits en se contentant de les doubler avec un cuir un peu fort, ce qui suffit

pour les tenir étendus et leur donner une élasticité qui en favorisa l'application aux troupes. Le bord supérieur de ces cols était garni d'un ruban de fil blanc, tant pour la propreté que pour en cacher les aspérités qui, sans cette précaution, auraient écorché la peau, et n'auraient pu être supportés qu'autant que le collet de la chemise aurait été rabattu dessus, ce qui de tout temps fut défendu aux militaires, parce qu'en effet il ne faut pas qu'un grenadier de la garde royale ressemble à un colin de l'Opéra-Comique.

Depuis quelques années, une mode nouvelle vient de s'établir dans la classe civile surtout : c'est celle des larges cols de velours, de maroquin ou de toute autre étoffe noire. Il paraît que nous l'avons empruntée des Russes qui, certes, ne devaient guère s'attendre à trouver en nous des imitateurs de leurs usages en fait d'habillement. La plupart de ces cols, quoique sans cartons, n'en ont pas moins toute la roideur de ceux qui sont faits ainsi, et s'opposent (lorsqu'ils sont

neufs surtout) à toutes les flexions de la tête.

Les meilleurs cols sont ceux qui, étant fabriqués avec des baleines plates, flexibles, légères et amincies aux deux extrémités, sont bordés tout autour avec une petite peau blanche, afin de garantir le menton des égratignures qu'elles pourraient occasioner, si à la suite de l'usage qu'on en fait, elles venaient à percer cette bordure d'abord, puis la cravate ensuite. Ces cols que nous avons indiqués à la *planche A*, *figure* 4, se vendent chez tous les marchands cités à la fin de cet ouvrage.

DE L'USAGE

DE LA CRAVATE NOIRE

ET DE L'EMPLOI DES FOULARDS.

Tout le monde sait que la soie est due à cet insecte industrieux de la famille des *Lepidoptères* (1), auquel on a donné le nom de *ver à soie*, et qui, en prolongeant à l'infini un fil délié, mou et léger, forme une coque dans laquelle il doit subir la métamorphose de l'état de chrysalide, à celui de papillon.

La soie servant de matière première à beaucoup de nos vêtemens en usage, elle ne pouvait, sous ce rapport, manquer de donner matières à quelques réflexions que nous croyons parfaitement placées dans cet ouvrage.

Les Romains connaissaient l'usage des tissus de soie, et chacun d'eux avait une destination particulière. Ceux qui servaient

(1) Lacépède.

à tenir le cou chaud étaient le plus souvent en soie. Auguste n'en portait pas d'autre, et les fashionables de Rome qui, comme leur maître, et sans doute pour se donner ce qu'on appelle aujourd'hui *un genre*, jouaient la petite santé, imitaient Auguste. Les femmes n'usaient de ces tissus qu'à leur toilette (*mundus muliebris*), et les appelaient *byssina sudaria*. Il est probable que leur vaste *sindon* ou *sidon* était comparable pour le temps à ces grands schals de soie que portent de préférence les Anglaises (1).

Quant aux petits mouchoirs de soie dont elles se servaient pour leur usage journalier, comme pour se moucher ou s'essuyer le front, *sudaria bombycina*, c'était le comble de la somptuosité. La ville de Cos s'était enrichie par leur commerce et leur fabrication.

Ceux ou celles qui n'avaient pas le moyen de sacrifier à cette mode ruineuse, pour se

(1) Lazare Baïf (*De re vestiariâ*).

moucher, s'essuyer ou se garnir le cou en cas de maladie, faisaient venir de l'île Amorgos ces magnifiques toiles de lin qu'on appelait alors *amorgines*, et qui surpassaient encore en finesse et en beauté celles d'OElis et de Peluse (1).

En France ce ne fut qu'au XIII° siècle, et un peu avant le règne de François Ier, que l'usage de la soie fut connu; ce fut ce prince qui le premier se para d'une paire de bas de soie, pour assister aux noces d'une de ses filles en 1514.

Peu à peu l'usage de la soie pour les vêtemens de toutes espèces se répandit en Europe. Sous Louis XIII il était déjà commun. Sous Louis XIV tout le monde portait des bas de soie; et sous l'Empire beaucoup de nos généraux ne se servaient point d'autre espèce de bas pour mettre dans leurs bottes.

On peut dire avec raison que ce ne fut

(1) Mongès, *Trésor de l'antiquité.*

qu'à la fin du XVIII⁰ siècle que la cravate de soie noire commença d'acquérir une gloire dont elle ne fit qu'accroître l'éclat pendant les huit premières années du XIX⁰.

Marceau ne porta jamais d'autre cravate qu'une large bande de lévantine noire négligemment jetée autour de son cou, et retenue par un gros nœud bouffant (1); c'était encore la cravate de prédilection de Napoléon : à Lodi, à Marengo, à Austerlitz, à Wagram, etc., etc., il avait une cravate noire, qui lui faisait deux fois le tour du cou, et qui était fixée derrière par un petit nœud (2). A Waterloo, un de ses officiers d'ordonnance crut remarquer que, contre son ordinaire, il portait ce jour-là une cravate blanche maintenue par un nœud cou-

(1) Voyez la quinzième leçon de cet ouvrage, d'après laquelle, et à en juger par le portrait de ce jeune héros, il paraîtrait que Marceau avait quelque chose de romantique dans sa cravate.

(2) Voyez la 11⁰ Leçon.

(Notes de l'Éditeur.)

lant, tandis que la veille il avait sa cravate d'habitude (1).

A cette époque on connaissait à peine l'usage des foulards ; mais après les événemens politiques de 1815, les Anglais en répandirent sur le continent, et principalement à Paris, une prodigieuse quantité, sur lesquels étaient représentées leurs prétendues victoires, qu'ils affectaient, pour ainsi dire, de nous mettre sans cesse sous le nez. On voyait sur les uns les combats d'Ouessant et de Trafalgar, sur les autres, des faits relatifs à la campagne d'Espagne sous Napoléon, et la bataille de Waterloo. Nous, qui savions aussi vaincre et fabriquer des foulards, qui nous aurait empêché d'en faire autant de notre côté? les sujets ne nous auraient pas manqué !... Mais ce n'est pas à de légers tissus, destinés la plupart du temps à de sales usages, que nous confions le soin de perpétuer notre gloire mili-

(1) Anecdotes inédites jusqu'à ce jour.
(*Notes de l'Editeur.*)

taire; des monumens plus durables et plus dignes de nous en sont les nobles et éternels dépositaires.

Les foulards dont on se sert pour cravate doivent être, autant que possible, d'une seule couleur, quant *au fond;* mais un fashionable ne saurait trop se pénétrer de cette vérité : c'est que la cravate de soie (la noire exceptée) est considérée, reconnue et réputée comme étant, de toutes les espèces de cravates, la plus négligée. On ne peut décemment se cravater avec un foulard, quelles que soient sa beauté, sa couleur ou sa dimension, à moins qu'on n'ait l'intention de rester chez soi. L'emploi du foulard n'est tolérable tout au plus que le matin, et seulement lorsqu'on va au bain, ou bien à quelques exercices, tels que l'équitation, la paume, l'escrime ou la natation. Au reste, les foulards dans leur mise *s'entendent* de la même manière que toutes les cravates représentées dans les planches B, C et D.

L'ART
DE
METTRE SA CRAVATE.

PREMIÈRE LEÇON.
Connaissances préliminaires et indispensables.

Lorsque des cravates sont rapportées du blanchissage, on doit examiner de suite, et avant de les classer, si elles ont été bien blanchies, bien empesées, bien pliées et bien repassées, afin de juger au premier coup-d'œil celles qui doivent être mises de telle ou telle manière.

De la façon dont elles sont préparées dépend une bonne exécution dans la mise et la composition du nœud.

Les cravates sont-elles mal blanchies, mal empesées, mal pliées, mal repassées, elles jaunissent, et se fanent promptement ; dès le premier jour qu'elles sont assujéties autour du cou, elles ont l'air d'être sales. Du reste, les cravates préparées en tout point comme il faut ont une apparence de recherche et de parure que n'offrent pas les autres.

L'empois communique aux cravates une sorte de raideur, de souplesse, de consistance et d'élasticité, tout ensemble, qui les fera toujours rechercher et préférer en hiver comme en été. Cependant il est des exceptions, et nous les ferons connaître au fur et mesure que les cas s'en présenteront.

Il est de fait que l'empois, en bouchant les plus petits trous (nous n'entendons pas parler ici de ceux qui proviennent de vétusté, accidentellement, ou par la pression de la barbe, mais bien de ceux naturels et résultant des interstices qui existent dans

toute espèce de linge ou tissu plus ou moins serrés, en raison de la manière dont ils sont fabriqués ;) l'empois, disons-nous, s'oppose efficacement à toute introduction de l'air extérieur, en hiver.

En été, et pendant les grandes chaleurs, l'empois est encore d'un avantage incalculable, et qu'il serait impossible d'attendre du linge non empesé, puisque ce dernier, en faisant éponge, s'applique indistinctement sur toutes les parties du cou, tandis que le premier l'enferme sans aucune espèce de contact.

En général, l'empois est aux cravates ce que le cuir est au bout d'une queue de billard ; ainsi préparées, on fait des unes et des autres tout ce que l'on veut (1).

(1) Opinion de M. *Charrier*, professeur de Billard.
(*Note de l'Editeur.*)

Lorsqu'une cravate est posée, et que le nœud est fait (bien ou mal), quel que soit le système ou la manière que l'on ait suivi dans sa confection, la cravate ne doit être ôtée, et par conséquent le nœud défait sous quelque prétexte que ce puisse être.

Il en est encore des nœuds de cravates, en fait de toilette, comme des liaisons de sauces blanches, en fait de cuisine. Ceux-ci comme celles-là, une fois manqués, ne peuvent se réparer; il faut faire une autre sauce comme il faut faire un autre nœud, bien entendu avec des ingrédiens nouveaux et une cravate nouvelle (1).

Lorsque l'on a mis sa cravate d'une ma-

(1). Opinion de M. *Maneille*, propriétaire de l'établissement des *Trois Frères provençaux*.
(*Note de l'Editeur.*)

nière satisfaisante, il faut passer légèrement le dos des doigts le long du bord supérieur pour le rendre uni, l'amincir dans toute son étendue, et le faire coïncider avec le col de la chemise.

Un petit fer à repasser fait exprès avec un manche, et raisonnablement chaud, est le plus sûr moyen à employer pour obtenir un bord de cravate aussi fin qu'uni. Ce fer peut servir également à lisser le nœud, mais il ne faut l'employer qu'après s'être provisoirement assuré qu'il est intact et luisant, et jamais qu'avec une cravate que l'on met pour la première fois : sans cela les taches sont infaillibles. (*Voyez pl.* A, *fig.* 5.)

Lorsqu'une cravate n'a pas été provisoirement pliée par la blanchisseuse en la repassant, et que vous l'avez préparée vous-

même sur la hauteur exigée par celle de la mode à laquelle vous voulez donner la préférence, apportez un soin particulier dans la manière de plier les bouts dont l'un doit être plié de *haut en bas* et l'autre de *bas en haut*; que ce soit le bout de gauche ou celui de droite, cela est à peu près indifférent, mais toujours de cette manière. (*Voyez Pl.* A, *fig.* 2.)

Vous ne tarderez pas à reconnaître les immenses avantages de cette méthode, en ce que : 1° elle prévient la prééminence désagréable qui résulte de la jonction des bouts de la cravate derrière le cou, inconvénient grave et dont se ressentent les collets du gilet et de l'habit. 2° Les deux extrémités ramenées en avant sans être ni salies, ni froissées, et avec leur fraîcheur première, restent susceptibles, d'être entendues et confectionnées en un nœud élégant.

Il faut constamment donner autant de soins et d'attention à la partie postérieure

de la cravate qu'à la partie antérieure, autrement dit celle qui fait face.

Quoique l'on tire un bien meilleur parti des cravates faites d'un tissu rayé que de celles tout unies, il existe une opinion de goût presque générale, c'est que la cravate de couleur quelle qu'elle soit, est réputée *négligée*. La cravate blanche à carreaux, à raies ou à pois, n'est reçue que comme *demi-tenue*. La cravate blanche et unie est seule adoptée en *grande tenue*, c'est-à-dire en soirées ou au bal, et la cravate ou le col noir ne convient qu'aux militaires qui, n'étant pas de service, s'habillent en bourgeois. Quant aux foulards, nous les considérons comme des *Parias* parmi les cravates.

DEUXIÈME LEÇON.

CRAVATE
Nœud Gordien.

(*Planche* B, *figures* 6, 7, 8, 9, 10 et 11.)

Il nous serait fort difficile d'offrir à nos lecteurs une démonstration exacte et bien intelligible de ce nœud par excellence, de ce roi des nœuds de cravates, en un mot du NOEUD GORDIEN, dont l'origine se perd dans la nuit des temps.

Malgré les longues et minutieuses recherches auxquelles nous nous sommes livrés, nous n'avons pu encore découvrir le nom du fashionable (grec ou romain, sa qualité ne fait rien à la chose), auquel l'invention sublime en est due. Nous savons seulement,

ce que tout le monde sait, ou peu s'en faut, c'est qu'Alexandre-le-Grand, impatienté de n'avoir pu comprendre la théorie de la composition de ce nœud que personne encore n'avait pu défaire avant lui, et n'en voulant pas avoir le démenti, trouva plus court et surtout plus facile de le couper avec son épée, pour trancher la difficulté.

Nous sommes à même de voir tous les jours de jeunes élégans, qui sans le vouloir, comme sans s'en douter, font des NOEUDS GORDIENS à leur cravate dans toute l'acception du mot, mais avec cette différence cependant, c'est que lorsqu'il s'agit de les défaire, une épée semblable à celle du monarque de Macédoine étant un peu trop lourde pour leurs mains délicates, ils préfèrent tout simplement se servir d'une paire de ciseaux dont l'usage leur est infiniment plus familier : revenons à notre sujet.

Nous l'avouons, c'est avec regret que nous nous voyons forcé de ne parler qu'assez imparfaitement de la manière dont se fait ce fameux nœud ; mais dans cette circons-

tance la théorie n'étant que très-peu de chose en comparaison de la pratique, nous allons essayer de parler aux yeux de nos lecteurs, de préférence à leur jugement, dans la persuasion où nous sommes, sinon d'atteindre parfaitement le but que nous nous sommes proposé, du moins d'en approcher le plus possible. Attention !.....

Problême.

D'abord la cravate avec laquelle on veut faire un nœud gordien doit être de grande dimension, empesée, pliée, repassée, en un mot préparée en tout, comme il est indiqué à la planche B, *Fig.* 6.

Il importe peu que cette cravate soit blanche ou de couleur; cependant celles qui sont un peu fortes sont préférables à cause du degré de consistance et de résistance, tout-à-la-fois, qu'elles offrent aux doigts habiles d'un innovateur audacieux.

Ainsi donc, pour parvenir facilement à la

confection de ce redoutable nœud, il faut bien s'appesantir et réfléchir sur les *cinq temps* dont il se compose et que nous allons démontrer en les détaillant progressivement.

1°. La cravate choisie, on la place autour du cou de cette manière, et en en laissant pendre les extrémités. (*Même planche, fig.* 7.) Premier temps.

2°. Vous prenez la pointe K, vous la passez en dedans, et en remontant (c'est-à-dire du bas en haut) de la pointe Z, ainsi qu'il est indiqué. (*Même planche, figure* 8.) Second temps.

3°. Vous rabaissez cette même pointe K sur le nœud commencé et à moitié fait O. (*Même planche, fig.* 9.) Troisième temps.

4°. Puis, sans abandonner la même pointe K, vous la courbez en dedans pour en faire filer l'extrémité entre la pointe Z, que vous ramenez à gauche Y, dans le nœud qui se trouve fait ainsi Y, O. (*Même planche,*

fig. 10.) Quatrième temps. Vous obtenez ainsi la confection du nœud désiré.

4°. Enfin, après avoir serré ce nœud convenablement et l'avoir applati avec le pouce et l'index, ou mieux encore l'avoir lissé avec le petit fer à repasser, mentionné dans la leçon précédente (*Voyez planche* A, *fig.* 5), vous abaissez l'une sur l'autre les deux pointes K et Z en les croisant. (*Même planche, fig.* 11.) Cinquième temps. Mettant une épingle quelconque au point de jonction H, vous avez la solution du fameux problême du *nœud gordien*.

Quiconque aura la connaissance parfaite de la théorie et de la pratique de ce nœud de cravate, pourra se vanter d'avoir la clef de tous les autres, dont la composition n'est au vrai dire qu'un dérivé.

Une cravate qui a passé par le NOEUD GORDIEN ne peut guère servir ensuite que pour le matin ou tout à fait en négligé, tant elle a dû être fatiguée par cette métamorphose.

Une fois ce nœud manqué du premier

coup, il n'y a plus à revenir dessus. Nous l'avons dit.

Nous engageons donc un fashionable, jaloux d'arriver, en peu de temps, à la perfection de ce nœud sans pareil, à prendre une bûche de moyenne grandeur et de petite grosseur, bien lisse et arrondie par les extrémités, pour s'en servir comme les coiffeurs d'une tête à perruque, afin de faire dessus ses premiers essais. Nous pouvons lui donner l'assurance qu'avec de la patience et un travail réfléchi, il parviendra en peu de temps, sur cette bûche, à un résultat satisfaisant, à moins que................ parce qu'alors il ferait mieux de commencer immédiatement ses essais sur lui-même.

(*Méditez à fond les figures de la planche indiquée en tête de cette Leçon.*)

TROISIÈME LEÇON.

CRAVATE
à l'Orientale.

(*Planche* C, *figure* 12.)

La Cravate a l'Orientale doit offrir dans sa forme et dans ses contours l'image fidèle d'un turban, en faisant en sorte que les deux bouts (c'est-à-dire les deux pointes) aient la forme d'un croissant. Dans cette circonstance nous le plaçons sous notre menton, tandis que les Mahométans le portent ordinairement au-dessus du front, sans que cet usage établi et reçu chez eux puisse tirer à conséquence.

Un antiquaire de nos amis, qui s'est spécialement occupé de faire de longues et sa-

vantes recherches sur l'origine des cravates, a prétendu que la véritable CRAVATE ORIENTALE ne se composait que d'un cordon de soie fort mince, qu'il est de la dernière mode, dans toute l'étendue de la Turquie et dans certaines occasions surtout, de serrer un peu plus que la nature humaine ne peut le comporter : il ajoutait fort judicieusement que l'usage de ce genre de cravate entraînait toujours à sa suite le plus grave de tous les inconvéniens pour celui qui recevait tout-à-coup l'ordre de s'en parer.

Peut-être notre ami l'antiquaire aurait-il eu raison en Turquie; mais en France cette mode n'a pas encore prévalu, quoiqu'à Constantinople elle soit regardée par les autorités ministérielles comme un bienfait de la civilisation et de la *liberté de la presse* (1). Cependant les modes changent

(1) Nous croyons que le véritable nom de la cravate dont veut parler l'antiquaire, est la STRANGULATOIRE.... ; c'est ordinairement le Grand-Seigneur qui en fait cadeau lui-même aux pachas à une, deux et même trois queues, comme dernier gage

si souvent à Paris, qu'il ne faut désespérer de rien pour tout ce qui y a rapport.

Au surplus, tout le monde sait que c'est de l'Orient que nous vient tout ce qui charme le goût, l'odorat, les yeux et l'imagination ; les pierres précieuses et le café, l'opium et les cachemires. Il semble que la nature se soit fait un jeu de verser tous ses trésors sur ce premier berceau de l'humaine espèce. Nulle part la beauté ne se présente avec plus d'attraits, nulle part elle ne rencontre avec plus d'abondance tout ce qui peut relever son éclat naturel et prolonger sa durée. Doit-on s'étonner, après cela, que nous ayons emprunté à ces messieurs les Turcs de l'Europe (car on trouve dans l'univers entier des gens réputés Turcs), une des plus jolies formes que l'on soit parvenu à donner à la cravate française ?

Pour se cravater parfaitement à L'ORIEN-

de *son amour* et de *sa justice*. Dans ce dernier cas, la *justice* et l'*amour* sont en Turquie comme en France.

(*Note de l'Editeur.*)

TALE, il est nécessaire que la cravate soit de petite dimension, de façon à n'offrir que deux faibles pointes et ne soit empesée qu'aux deux extrémités, mais d'une manière très-raide pour obéir et rester dans la position qu'une main habile aura su lui donner. Il faut en même temps apporter la plus grande attention à ce que le corps de la cravate ne forme aucun pli, et, pour parvenir à ce résultat, il est de toute nécessité d'y adapter un col de baleine, car la moindre déviation à cette dernière règle lui ôterait sa dénomination d'ORIENTALE, qui la distingue, ainsi que la forme de turban qu'elle doit offrir.

La CRAVATE A L'ORIENTALE ne doit jamais être d'une étoffe de couleur, à carreaux, à raies ou à pois, mais bien de la plus éclatante blancheur et toujours unie. La baptiste, la mousseline, le jaconin, et mieux que tout cela, le cachemire blanc, doivent être préférés.

(*Voyez la figure indiquée.*)

QUATRIÈME LEÇON.

CRAVATE

à l'Américaine.

(*Planche* C, *figure* 13.)

La cravate a l'Américaine est extrêmement jolie et d'une exécution très-facile, pourvu qu'elle soit fortement empesée.

Lorsqu'elle est mise avec toute l'exactitude de sa règle, elle offre l'apparence d'une colonne destinée à soutenir un élégant chapiteau.

Elle compte de nombreux partisans chez nous et chez nos voisins les *Dendys*, d'outre mer, qui s'honorent du beau titre de cette cravate que l'on appelle aussi à l'Indépendance.

Nous remarquerons en passant que cette dénomination peut être jusqu'à un certain

A L'AMÉRICAINE.

point contestée ; car le cou, ainsi cravaté, se trouve resserré dans une sorte d'étaux, où toute espèce de mouvement de flexion lui est interdit.

La CRAVATE A L'AMÉRICAINE veut un col de baleine ; elle se place dabord comme celle du NŒUD GORDIEN : les bouts se ramènent de même, (*voy. la figure* 15, *planche* C), et s'abaissent tous deux comme à la *figure* 9 (*planche* B), en se fixant au-dessous du jabot comme la CRAVATE EN CASCADE.

La couleur de prédilection de cette cravate est *vert d'Océan*, ou bien encore rayée bleu, blanc et rouge.

(*Voyez la figure indiquée.*)

CINQUIÈME LEÇON.

CRAVATE

𝕮𝖔𝖑𝖑𝖎𝖊𝖗 𝖉𝖊 𝕮𝖍𝖊𝖛𝖆𝖑.

(Planche C, *figure* 14.*)*

La forme de cette cravate, en faveur de laquelle un grand nombre de femmes de toutes les parties du monde civilisé se sont prononcées, et qu'elles ont cherché à répandre en les faisant adopter à leurs maris, puis à leurs amans, et enfin à leurs amis et connaissances, tient beaucoup de l'Orientale, abstraction faite du croissant apparent, signe cher, comme on sait, aux infidèles de tous les pays.

Les bouts de cette cravate se fixent derrière le col, ou bien se dissimulent sous les plis qui sont formés de chaque côté de sa

base. Comme on le présume, le col de baleine est de toute nécessité, mais il est inutile que la cravate soit empesée.

Celles à grandes raies horisontales ou à larges pois sont préférables. La couleur qui sied le mieux est celle dite *cuir de Russie;* quelquefois la cravate noire (taffetas ou gros de Naples) se porte de cette manière, mais alors le jabot bridé (1) est de rigueur.

La vie est souvent comparée à une route pénible, et c'est probablement de cette idée philosophique que l'on a conclu que la cravate COLLIER DE CHEVAL pouvait fort bien parer l'homme, qui traîne quelquefois après lui des maux plus pesans que les plus lourds fardeaux. Cependant, cette manière de se cravater est très-vulgaire; et si nous l'avons

(1) On entend par *jabot bridé* celui qui, étant plissé à *petits plis plats*, et déjà fixé d'un côté à la partie supérieure par une épingle quelconque, se ramène du côté opposé par la partie inférieure, et forme sur le bas de la cravate une espèce d'éventail, en en masquant la base ou le nœud.

(*Note de l'Editeur.*)

consignée ici, c'est plutôt pour la signaler comme étant de mauvais goût que comme un modèle bon à suivre.

La cravate COLLIER DE CHEVAL ne s'empèse pas, et elle se plie comme il est indiqué à la *planche* A, *figure* 1re.

(*Voyez aussi la figure annoncée en tête de cette leçon.*)

SIXIÈME LEÇON.

CRAVATE

Sentimentale.

(*Planche* C, *figure* 15.)

Le nom seul de cette cravate doit assez indiquer qu'elle ne convient pas à tous les visages indistinctement.

O vous dont la nature n'a pas complaisamment arrondi les joues, satiné la peau, animé les yeux, pétri le teint de lys et de roses! vous, enfin, à qui cette capricieuse nature n'a donné ni des perles pour dents, ni du corail pour lèvres (ce qui ne serait pas très-commode)! vous, en un mot, dont la figure n'a pas cet attrait sympathique qui porte à l'instant le trouble dans les cœurs, le désordre dans toutes les pensées, gardez-

vous d'élever une tête qui ressemblerait à celle d'un pâtissier, ou pareille à la plupart de celles des habitués du café de la Régence!.. Nous le répétons, prenez-y garde, et assurez-vous-en bien d'avance, si votre physionomie ne respire pas les traits de l'amour, de la langueur, de la passion, et que vous vous avisiez de vous cravater *sentimentalement*, on aura bientôt épuisé sur vous tous les traits du ridicule !

Ce n'est pour ainsi dire qu'à l'adolescence que la CRAVATE SENTIMENTALE peut être consacrée ; il faut qu'il y ait encore quelque chose d'enfantin répandu sur toute la personne de celui qui veut s'en parer. S'il en est ainsi, on peut l'adopter en commençant seulement à la porter à dix-sept ans. Le jeune homme le plus agréable ne peut décemment se la permettre passé vingt-sept.

Du reste, on ne saurait contester que cette cravate ne soit tout l'opposé de l'ORIENTALE ou du COLLIER DE CHEVAL. Il est nécessaire, avant tout, qu'elle soit très-empesée, nous dirons même très-raide ; un seul nœud, dit

rosette, à sa partie supérieure, et placé le plus près possible du menton. On affectionne particulièrement pour cette cravate cette nuance de rose tendre connue parmi les vieux botanistes sous le nom de *cuisse de nymphe émue*, ou bien encore ce jaune-clair que l'on désigne sous le nom de *queue de serin amoureux*.

C'est en province que la cravate sentimentale se porte de préférence. Dans la capitale on n'en rencontre que fort peu.

La perkale ou la batiste sont préférables.

(*Voyez la figure indiquée.*)

SEPTIÈME LEÇON.

CRAVATE
à la Byron.

(*Planche* C, *figure* 16.)

Puisqu'il y a toujours eu quelque chose d'étonnant dans tout ce qui est sorti du bizarre génie de lord Byron, on ne devait s'attendre à trouver dans le genre de cravate que ce prince des poètes romantiques avait adopté, ni cette élégance recherchée, ni cette minutieuse exactitude qui caractérisent généralement les cravates des fashionables de sa patrie.

On ne peut douter que la moindre contrainte exercée sur le corps n'agisse presque toujours sur l'esprit. Qui pourrait donc

dire jusqu'à quel point une cravate plus ou moins empesée, plus ou moins serrée, peut être susceptible d'arrêter les élans de l'imagination, ou étouffer la pensée?

Cependant il est à croire que l'illustre chantre du Corsaire craignait beaucoup l'influence de la cravate sur son imagination, et qu'il n'en portait que lorsqu'il était contraint de s'astreindre aux bienséances de la vie positive; et ce qui viendrait à l'appui de cette assertion, c'est que dans les portraits du noble lord publiés en France même avant sa mort, où il est représenté dans le feu de la composition, son cou est dégagé de toutes les entraves d'une cravate, *comme celui de l'indompté coursier, libre de toute espèce de frein* (1).

La cravate à laquelle le poète le plus célèbre de notre époque a donné son nom, offre avec la forte majorité des autres cravates une différence très-importante. Cette différence consiste dans sa disposition pre-

(1) Le Corsaire.

mière. En effet, au lieu de la présenter d'abord à la partie antérieure du cou, on l'applique au contraire à la partie postérieure pour en ramener ensuite les deux extrémités en avant et sous le menton, et les attacher en un grand nœud large ou *rosette* au moins de six pouces de longueur sur quatre de circonférence.

Cette cravate est très-commode en été et dans les voyages, parce que ne faisant qu'une seule fois le tour du cou, elle lui laisse une liberté absolue.

Sa couleur doit être blanche ou noire; elle ne doit pas être empesée, et se plie comme il est indiqué à la *planche* 1re, *fig.* A. (*Voir la figure indiquée en tête de cette leçon, Planche* C, *Fig.* 16.)

HUITIÈME LEÇON.

CRAVATE
en Cascade.

(*Planche* C., *figure* 17.)

Pour mettre sa cravate en Cascade ou si l'on veut en Jet d'eau, il faut faire un seul nœud tel que celui qui est indiqué dans la deuxième leçon, *Planche* B, *Fig.* 8, qui doit fournir un des deux bouts beaucoup plus long que l'autre.

Le plus long, après avoir été ramené en dedans comme il est indiqué à la dite pl. et à la dite fig., doit être abaissé de manière à couvrir la totalité du nœud. Déployez-le ensuite avec soin en lui donnant toute l'extension possible ; puis, après l'avoir assu-

jeté, par l'extrémité, plus bas que le jabot de la chemise, vous aurez une idée parfaite de la cascade ou du jet d'eau qui s'élève du bassin du Palais-Royal.

Ce genre de cravate est spécialement adopté par MM. les valets de chambre de bonne maison, les conducteurs de tilbury, les garçons coiffeurs et autres fashionables de la même trempe.

La cravate EN CASCADE ne doit jamais être empesée; la meilleure, nous dirons même la seule étoffe qui lui convienne, est la mousseline de Rouen ou de Saint-Quentin, mousseline dite à *petits rideaux*.

(*Voyez la figure indiquée.*)

NEUVIÈME LEÇON.

CRAVATE
à la Bergami.

(*Planche* C, *figure* 18.)

Il était tout naturel que le nom de Bergami, fameux il y a dix ans par un illustre et malheureux caprice, fût encore consacré aujourd'hui par la mode. S'il est vrai que la ceinture de Vénus ait eu ce pouvoir de séduire jusqu'aux Dieux de l'Olympe, la cravate A LA BERGAMI a eu assez de charmes pour tourner la tête à ces déesses de la terre que nous appelons vulgairement des princesses.

Ce précieux talisman (car il fut réputé comme tel) avait, dit-on, à l'époque dont nous parlions tout-à-l'heure, la vertu de

rapprocher les distances, d'abaisser ce qui était élevé, d'élever ce qui était abaissé, et mieux que cela, de couvrir de soucis et d'alarmes le front du roi des mers lui-même, en lui donnant en quelque sorte certaine analogie avec celui d'Actéon après sa métamorphose.

De même que la cravate à LA BYRON avec laquelle elle offre beaucoup de ressemblance, la BERGAMI se place d'abord sur le cou, puis on ramène les deux bouts en avant en les croisant l'un sur l'autre, sans faire de nœud ; puis on fixe chacun d'eux aux bretelles. Quelques novateurs profitent de la longueur de ces deux mêmes bouts pour les passer sous les bras et se les attacher sur le dos, comme cela se fait quelquefois à la cravate de bal ; mais alors il la faut de grande dimension, et préparée et pliée comme celle indiquée *pl.* B, *fig.* 6.

La BERGAMI est d'un effet très-séduisant ; elle donne à la physionomie un air de langueur et de désir tout à la fois, auquel on a toutes les peines du monde à résister.

La couleur de fantaisie, connue sous le nom de *lèvres d'amour*, est celle qui lui convient de préférence; mais alors la cravate demande une forte quantité d'empois et une roideur (si nous pouvons nous exprimer ainsi), qu'il faudrait bien se garder de faire donner aux autres.

Des exemples fameux ont attesté que rien ne pouvait résister à la cravate à la BERGAMI; cependant, en observateurs attentifs, nous avons cru remarquer que ses succès étaient encore plus assurés, lorsque le cou, qui en était orné, était posé sur deux larges épaules que surmontait une de ces figures auxquelles de grands yeux noirs et vifs, des sourcils noirs et bien arqués, des favoris épais et de la même couleur, donnent une énergique et mâle expression: le tout supporté par une paire de mollets façonnés sur le patron de ceux d'Hercule.

(*Voyez la figure indiquée.*)

DIXIÈME LEÇON.

CRAVATE

de Bal.

(*Planche* C, *fig.* 19.)

La cravate de bal ne doit pas comporter de nœud; elle se fixe, ainsi que celle à la Bergami, aux deux bretelles ou de chaque côté de la chemise avec des épingles; quelques personnes la nouent devant le dos, en faisant passer les deux extrémités sous les aisselles; mais cette dernière manière devient souvent gênante en dansant par les tiraillemens qu'elle occasione par suite des divers mouvemens du corps; nous conseillons donc de préférence les deux premières manières.

Cette cravate doit être simple et primiti-

vement pliée, ainsi qu'il est indiqué à la *planche* B, *fig.* 6; elle doit être choisie dans celles de grandes dimensions.

Du reste, la CRAVATE DE BAL, mise avec soin et régularité, est charmante à la vue par sa simplicité. Elle offre en même temps l'élégante sévérité de LA MATHÉMATIQUE, et le *laissez-aller* de LA BERGAMI, tout en réunissant les avantages attachés à ces deux genres de cravates dont elle n'est, au vrai dire, qu'un composé.

Nous ajouterons qu'en fait de cravates de bals, toute couleur quelle qu'elle soit, doit être scrupuleusement proscrite; le *blanc uni* est de rigueur.

Nota. Une cravate de bal ne saurait jamais être trop empesée.

(*Voyez la figure indiquée.*)

ONZIÈME LEÇON.

CRAVATE

Mathématique.

(*Planche* C, *figure* 20.)

La symétrie et la régularité sont l'âme de tous les arts. On aime par fois à rencontrer, dans un paysage enchanteur, le tronc noueux et courbé d'un vieux chêne ; mais l'œil s'arrête avec plus de plaisir encore devant une de ces belles colonnes qu'inventa la Grèce pour soutenir ces édifices majestueux, dont les ruines font encore l'admiration du monde.

De même tout est symétrie et régularité dans la CRAVATE MATHÉMATIQUE ; elle est d'un ordre grave et sévère et n'admet aucun pli. Ces bouts doivent avoir une exactitude géométrique, et c'est presque le compas à la main qu'il faut la composer.

Les deux bouts doivent descendre obli-
quement, à partir de chaque côté, et de
manière à former par leur interjection deux
angles aigus. Tous ces plis dans une direc-
tion horisontale, et s'éloignant vers le milieu
de la cravate, forment les deux angles aigus
et opposés du triangle, dont la MATHÉMATIQUE
doit toujours présenter une figure exacte et
rigoureuse.

Le noir est la couleur la plus générale-
ment adoptée pour cette espèce de cravate;
on la porte en taffetas, mais plus souvent
en lévantine, et même en barrège.

Le col de baleine est indispensable.

(*Voyez la figure indiquée.*)

DOUZIÈME LEÇON.

CRAVATE

à l'Irlandaise.

(*Planche* C, *figure* 21.)

Cette cravate a une grande similitude avec la mathématique, et semble, au premier aperçu, offrir une identité parfaite avec cette cravate, dont elle diffère néanmoins par la disposition de ses bouts, qui dans l'IRLANDAISE, après s'être joints par devant à leur point de jonction, s'entrelacent en s'accrochant, et retournent chacun du même côté dont ils étaient partis, pour s'attacher derrière le cou, tandis que dans la MATHÉMATIQUE ils passent l'un sur l'autre, et toujours d'une manière très-juste.

Cette différence importante, qu'un obser-

vateur superficiel n'apercevra pas au premier coup-d'œil, sera saisie tout d'abord par un fashionable à l'œil exercé dans cette importante matière.

L'IRLANDAISE n'a point de couleur favorite ; elle se porte sans empois, mais le col de baleine lui est indispensable.

(*Voyez la figure indiquée.*)

TREIZIÈME LEÇON.

CRAVATE
à la Maratte.

(*Planche* C, *figure* 22.)

La cravate ainsi placée doit toujours être de mousseline des Indes, la plus belle et la plus blanche. De même que celle A LA BYRON, on la présente d'abord à la partie postérieure du cou. Les deux bouts sont ensuite ramenés en avant, et croisés entre eux comme les anneaux d'une chaîne. Si on ne fixe pas les deux extrémités comme à la CRAVATE DE BAL (c'est-à-dire aux bretelles ou devant le dos, en les faisant passer sous les aisselles), on peut les prolonger indéfiniment jusque passé le jabot.

Nous avons remarqué cette dernière forme de cravate à plusieurs de nos avoués et même quelques-uns de nos avocats les plus distingués.

La **maratte** ne doit pas être empesée, et elle se plie tout simplement.

(*Voy. à la planche* A *la figure* 1re, *et celle indiquée en tête de cette leçon.*)

QUATORZIÈME LEÇON.

CRAVATE
à la Gastronome.

(Planche C, figure 23.)

Une étoffe, de quelque tissu qu'elle soit, toujours sans empois, pliée sur une échelle de trois doigts de hauteur au plus, et jetée plutôt qu'assujétie autour du cou, forme la véritable et seule cravate A LA GASTRONOME; mais ce qui la distingue éminemment de toutes les autres, c'est l'espèce de nœud coulant qui retient ses deux extrémités.

L'élasticité de ce nœud a un grand rapport avec le NOEUD GORDIEN (*voy. planche* B), avec cette différence cependant, qu'il doit être entendu de manière à ce qu'il se lâche et cède au moindre mouvement de la nuque,

au plus petit vacillement de la mâchoire, et même à ce léger gonflement de la gorge que produit presque toujours, chez les hommes éminemment gastronomes, une respiration un peu embarrassée.

En cas d'indigestion, d'apoplexie, même de faiblesse, ce nœud a le merveilleux avantage de se relâcher de lui-même, sans le secours d'une main étrangère.

La cravate à la GASTRONOME ne se porte jamais avant quarante ans; cependant cela dépend des climats et des constitutions. Il est rare maintenant que l'on la porte, en France, plus de sept ans sans désemparer, comme l'usage, ou plutôt l'habitude veut qu'on ne la mette qu'entre cinq et six heures de l'après-midi; il y aurait même quelquefois des inconvéniens graves à s'en montrer paré dès le matin.

Le rose *jambon de Mayence* et le jaune *foie d'oie farcie* ont été long-temps les couleurs à la mode pour la cravate à LA GASTRONOME; mais, depuis six mois ou un an, ces deux couleurs ont été remplacées avec

beaucoup de succès par celle dite *noir truffe de Périgord*. Malheureusement cette nuance fugitive est sujette à un grand nombre de variations, et échappe presque toujours au moment où l'on croit l'avoir saisie.

Un honorable gastronome, fatigué, dit-on, de cette versatilité qui mettait son esprit à la torture, quoiqu'il ne souffrît pas beaucoup, a fini par adopter la couleur *gorge de pigeon*. Grâce à cette heureuse fusion de toutes les nuances les plus apparentes, il verra encore pendant trois ans, mais voilà tout, et ce d'un œil impassible, tous les caprices de la mode, et tous les jeux de cette fortune si capricieuse, bien sûr qu'il est de pouvoir offrir à tous événemens un reflet de la couleur dominante de sa cravate à ceux qui s'aviseraient de la considérer de trop près.

Presque tous nos hommes d'État se sont cravatés à la GASTRONOME ; cet hiver cette mode paraissait faire fureur dans la haute classe de la société de la capitale et même des provinces ; nous en comptâmes,

dans un seul jour à Paris, jusqu'à trois cents, qui s'en étaient parés, sans col.
(*Voyez la figure indiquée en tête de cette leçon.*)

QUINZIÈME LEÇON.

Dix-huit manières de mettre la Cravate,

RESTÉES JUSQU'A CE JOUR INÉDITES.

(*Planche* D, *figures* 24, 25, 26, 27, 28, 29, 30, 31 et 32.)

CETTE leçon, quoiqu'indiquant à elle seule dix-huit manières de mettre la cravate, n'est guère plus longue que les précédentes, par la raison qu'elles sont pour la plupart dérivées des treize premières déjà démontrées, à quelques changemens ou modifications près. C'est pour cela que nous l'avons placée l'avant-dernière; car, pour bien l'entendre, il faut indispensablement avoir étudié et compris toutes les précédentes. De même qu'il serait impossible à un jeune

élève d'expliquer le troisième livre de la Géométrie de Legendre, s'il ne connaît déjà les deux premiers, il serait de toute impossibilité même à nos fashionables vétérans de mettre en pratique les théories de cette leçon s'ils n'ont médité toutes celles qui précèdent.

CRAVATE DE CHASSE.

Cette cravate, que quelques élégans appellent aussi A LA DIANE (bien qu'il ne soit pas présumable que cette déesse, qui passa toujours pour être un peu sauvage, ait jamais porté de cravate), la CRAVATE DE CHASSE, disons-nous, se porte croisée doublée sur le cou, d'après la manière que nous avons indiquée pour la CRAVATE A L'AMÉRICAINE. (*Planche* C, *fig.* 13.)

Elle ne doit pas être empesée, et pliée tout simplement comme il est indiqué à la *Pl.* A, *fig.* 1re ; sa couleur doit être tout au moins *vert foncé*, si elle n'est *feuille morte*, ce qui est plus recherché. (*V. pl.* D, *fig.* 24.)

CRAVATE A LA DIANE.

Absolument la même que la précédente, avec cette différence qu'elle doit toujours être blanche.

CRAVATE A L'ANGLAISE.

Elle se compose de la même manière que le NOEUD GORDIEN, seulement elle ne s'empèse jamais.
(*Voy. planche* B, *fig.* 6, 7, 8, 9, 10 *et* 11.)

CRAVATE A L'INDÉPENDANCE.

Elle n'est autre que celle à l'américaine; seulement elle se porte des trois couleurs réunies, rouge, bleu et blanc, et n'admet point d'autres nuances.
(*Voy. planche* C, *fig.* 13.)

CRAVATE EN VALISE.

Se compose des mêmes élémens que le NOEUD GORDIEN, avec cette différence, qu'au lieu de rabaisser les bouts, on les emploi

dans le nœud et en dedans; mais alors cette cravate demande à être choisie dans le nombre de celles de moindre dimension; sans cela il serait de toute impossibilité de dissimuler les pointes qui doivent avec le nœud présenter la figure d'une valise ou d'un porte-manteau de voyage.

Sa couleur favorite est *bazane*, ou, ce qui est infiniment plus distingué, *cuir de Russie*.

(*Voy. planche* D, *fig.* 25.)

CRAVATE EN COQUILLE,

DITE PUCELAGE.

Cette cravate doit avoir la figure de ces coquillages de mer si connus et si recherchés par ses nombreux amateurs, et que l'on désigne sous le nom de *pucelage*. Elle est fort originale à l'œil et de facile confection. Elle consiste tout simplement dans un double ou triple nœud faits avec ses deux bouts, ramenés et fixés par derrière. Il est inutile que la cravate EN COQUILLE soit empesée. On peut employer ou non le secours du col de

baleine. Quant à la couleur de cette cravate, comme celle des *pucelages* varie infiniment, on peut choisir celle qui plaît davantage au goût et à la vue.

(*Voy. pl.* D, *fig.* 26.)

CRAVATE DE VOYAGE.

Elle se met de la même manière que celle à la Byron.

(*Voy. planche* C, *fig.* 16.)

CRAVATE A LA COLIN.

Se place d'abord comme celles à la Byron, à la Bergami, de Chasse, et à la Talma; seulement le nœud se fait, et on laisse flotter les pointes, en rabattant le collet de sa chemise de la même manière que pour la cravate jésuitique.

(*Voy. pl.* D, *fig.* 32, *et même planche, fig.* 27.)

Cette manière de mettre sa cravate a le grand avantage de ne vous laisser passer, entrer ou recevoir dans aucun endroit public, et de se faire mettre à la porte (très-

poliment il est vrai) des maisons particulières, lorsqu'on s'aperçoit que vous êtes ainsi cravaté.

Du reste LA COLIN a une infinité de charmes; elle ne doit pas être empesée et se porte de toutes les couleurs, de préférence en soie, en barège, et même en cachemire.

CRAVATE EN JET D'EAU.

Même manière que celle EN CASCADE.
(*Voy. planche* C, *fig.* 17.)

CRAVATE CASSE-COEUR.

Elle se porte comme la CRAVATE A LA BERGAMI; mais pour cela il faut avoir les mêmes dispositions et être doué des mêmes qualités que celles que comporte cette cravate; sa couleur favorite est rouge *sang de bœuf.*
(*Voyez planche* C, *fig.* 18.)

CRAVATE A LA PARESSEUSE.

LA PARESSEUSE est sans contredit une des manières les plus jolies et les plus commodes

que nous connaissions pour mettre sa cravate. Il est malheureux que l'habitude l'ait fait négliger (car ce ne peut être la mode), puisqu'elle offre ces deux avantages réunis : le premier de dissimuler la chemise de celui qui la met ainsi, le second de faire ressortir toutes les beautés du tissu dont on se sert.

La cravate A LA PARESSEUSE ne demande qu'une seconde de temps pour être placée confortablement.

Il faut d'abord la préparer comme il est indiqué à la *planche* A, *fig.* 2; puis on la place sur la face du cou, et après avoir opéré la jonction des deux bouts par derrière, on les ramène par devant en les croisant sur la poitrine, comme il est indiqué à la *planche* D, *fig.* 28.

Cette cravate s'empèse ou ne s'empèse pas, c'est *ad libitum*. Il est bon de faire observer en passant qu'il n'y a guère que les gens mariés ou les vieux garçons qui l mettent ainsi. On doit choisir de préférence celles qui ont déjà fait du service.

CRAVATE ROMANTIQUE.

La même que celle à LA BYRON ; elle se met de préférence à la campagne ; la couleur *solitaire* est celle qui lui convient le mieux.
(*Voy. planche* C, *fig.* 16.)

CRAVATE A LA FIDÉLITÉ.

De même que celle MATHÉMATIQUE. Tous les militaires de l'ex-garde nationale de Paris la portaient de cette manière étant en uniforme. Elle veut un col de baleine, et sa couleur est noire ; on doit aussi avoir le soin de ne laisser passer avec qu'un col de chemise de la plus éclatante blancheur.
(*Voy. planche* C, *fig.* 20.)

CRAVATE A LA TALMA.

Cette cravate ne se porte plus qu'étant en deuil.

Elle se pose sur le cou, comme celles à la BYRON et à la BERGAMI (*Voy. planche* C, *fig.* 16 et 18), en ne faisant que la moitié du nœud et de cette manière.

(*Voy. planche* D, *fig.* 29.)

CRAVATE A L'ITALIENNE.

Même manière que la cravate à l'IRLANDAISE (*Voy. planche* C, *fig.* 21); seulement au lieu de croiser les bouts et de leur faire faire le crochet entre eux, on passe dans chacun d'eux un anneau de quelque genre que ce soit, et on ramène les deux bouts chacun du même côté d'où ils viennent, en les fixant par derrière au moyen d'un petit nœud. (*Voy. planche* D, *fig.* 30.)

Cette cravate nécessite le col de baleine; elle ne doit pas être empesée, et doit être préparée comme il est indiqué à la *planche* A, *fig.* Ire. Elle se porte toujours au blanc; la mousseline doit être préférée.

CRAVATE DIPLOMATIQUE.

La même que celle à la gastronome.
(*Voyez Planche* C, *figure* 23.)

CRAVATE A LA RUSSE.

Elle n'est autre que celles qui, garnies d'un col de baleine, se nouent toujours et sans aucune exception par derrière le cou, sans faire revenir les bouts en avant; ils doivent se dissimuler, non sous la cravate, mais bien le long du dos, et de manière que, dans aucune circonstance, ils ne puissent remonter et sortir du gilet.

(*Voy. Planche* D, *fig.* 31.)

Cette cravate s'empèse ou ne s'empèse pas; on la porte de toutes les couleurs et de toutes les étoffes possibles.

CRAVATE JÉSUITIQUE.

C'est la manière de n'en pas porter, tout en ayant l'air d'en avoir une. Mais, pour

cela, il faut un gilet en forme de cuirasse et fait exprès, dont le collet agraffé par devant soit assez haut pour masquer le cou entièrement. Le collet de la chemise doit être rabattu, et former comme une espèce de rabat.

(*Voy. Planc.* D, *fig.* 32.)

Quoique cette manière de se cravater soit devenue assez commune depuis quelques années, nous n'en avons jamais été partisans, non-seulement parce qu'elle n'a rien de gracieux à l'œil, mais encore parce que nous nous faisons une espèce de gloire de haïr cordialement tout ce qui ressemble, rappelle, ou se rattache à sa dénomination ou qualification.

En terminant cette avant-dernière leçon, nous ferons observer que quoique nous ayons désigné les couleurs que la mode semble avoir déterminées les plus convenables à chaque espèce de cravate, nous ne prétendons pas exclure la simplicité du blanc qui peut être admise pour toutes indistinctement.

SEIZIÈME ET DERNIÈRE LEÇON.

Recommandations importantes.

Le premier soin à donner à un individu asphixié, en état de syncope, ou simplement qui se trouve mal, c'est celui de commencer à lui délier sa cravate et à la lui ôter tout-à-fait si son état l'exige.

Saisir un homme comme il faut par la cravate est lui faire un affront aussi sanglant que celui de lui donner un soufflet. Ce n'est, à proprement parler, que dans le sang que l'un et l'autre peuvent être lavés sans déshonneur (1).

(1) Opinion de quelques élèves et étudians tant en droit qu'en médecine. (*Note de l'éditeur.*)

SEIZIÈME ET DERNIÈRE LEÇON.

Il faut encore défaire le nœud, relâcher et même ôter tout-à-fait sa cravate avant que de se livrer à l'étude, à la lecture et à tout ce qui exige ou de la contention d'esprit ou un exercice de plaisir des sens.

Les personnes qui ont le cou court avec des épaules élevées, un visage rond, plein et fortement coloré ; celles qui sont sujettes aux douleurs de tête, aux battemens des tempes, aux scintillations des yeux ; celles qui sont facilement affectées d'angine, ou qui à la suite de cette maladie portée à un haut degré, ont les tonsilles tuméfiées et squirreuses : toutes ces personnes doivent être sur leurs gardes par rapport à l'usage des cravates ; si elles en portent de trop épaisses ou de trop serrées, elles s'exposent à être

frappées d'un coup de sang, ou à voir reparaître les accidens et les maladies dont elles ont déjà été affectées. Il est peu de migraines et de céphalalgies en général, dans lesquelles on ne soit soulagé en dénouant sa cravate.

Si l'on a contracté l'habitude de coucher avec une cravate, il faut bien prendre garde de la serrer; on en devine facilement la raison : les asthmatiques et les individus sujets au cauchemar, doivent surtout alors la tenir très-lâche ; elle doit être en tout temps défendue dans les lésions organiques du cœur et des gros vaisseaux; c'est-à-dire, qu'on ne doit en user qu'avec une grande réserve, et seulement quand on est forcé de s'habiller (1).

(1) Opinion du docteur *Percy*, concernant l'usage de la cravate chez certains sujets.
(*Note de l'Editeur.*)

SEIZIÈME ET DERNIÈRE LEÇON.

Enfin un individu qui voyage et qui se respecte un peu, ne doit dans aucun cas négliger de se pourvoir d'une boîte pour y serrer sa collection de cravates.

Cette boîte doit être à plusieurs compartimens ou double-fonds, et confectionnée dans les proportions suivantes : un pied et demi de long sur six pouces de large et un pied de profondeur.

Cette boîte doit être susceptible de renfermer, savoir :

1°. Une douzaine au moins de cravates blanches unies.

2°. Autant de cravates blanches à carreaux, à raies ou à pois.

3°. Une douzaine de cravates de couleurs et de fantaisie.

4°. Une douzaine de foulards tant à fonds unis que bariolés.

5°. Trois douzaines au moins de cols de chemise.

6°. Deux cols en baleine.

7°. Deux cravates de soie noire.

8°. Le petit fer à repasser dont il a été fait une mention spéciale dans notre première leçon.

Et 9°. Comme dernier article, le plus d'exemplaires possible de cet important ouvrage, sans qu'il soit absolument nécessaire de les faire relier pour les rendre plus plats (1).

(1) Opinion de l'éditeur.

CONCLUSION.

De l'importance de la Cravate

DANS LA SOCIÉTÉ.

Un homme comme il faut se présente dans un cercle brillant où l'on se pique de goût et d'esprit (en fait de toilette bien entendu.) Il salue, on le salue.... Comment vous portez-vous?...., etc., etc.

Les civilités qu'il recevra seront toujours proportionnées à la manière dont il aura *entendu* sa cravate, plus encore que de celle dont il sera vêtu : cependant c'est ce qu'on examine d'abord.

A-t-il une cravate *trois quarts* toute unie, attachée sans prétention comme sans ap-

prêt? On ne fera même pas attention si la coupe de son habit se ressent de l'avant-dernière mode. On négligera les autres détails pour ne faire attention qu'à sa cravate; l'accueil qu'on lui fera sera froid : à peine se lèvera-t-on pour le recevoir. Mais le nœud de sa cravate est-il savamment composé! son habit ne sortirait-il pas de chez Bardes, Thomassin ou Walker (1)! tout-à-coup on se lève avec respect, on se précipite au-devant de lui, on lui présente le fauteuil sur lequel on était assis, et tous les regards sont fixés sur cette partie de son individu, qui sépare les épaules du bas du visage. Vient-il à parler, on l'écoute avec attention; ne dirait-il que des sottises, il est porté aux nues.... C'est un homme qui a étudié à fond la théorie raisonnée des *trente-deux manières de mettre sa cravate!*...

Au contraire, le pauvre jeune homme qui ne sait pas seulement que le fils de feu M. le baron de l'Empesé a publié un ouvrage sur

(1) Fameux tailleurs de la capitale.

cette importante matière, bien qu'il soit sensé, plein d'instruction et de talens, sera obligé de passer pour un sot, et qui plus est de souffrir l'impertinence du fat qui le recevra du haut de sa grandeur, parce que sa cravate et le nœud qui la tient ne ressembleront en aucune façon à la sienne. De plus, il se verra forcé de l'écouter en silence, et d'approuver (sous peine d'être taxé de manque d'usage) toutes les sottises qu'il lui plaira de débiter sans avoir d'autre consolation que celle d'entendre murmurer autour de lui : *Bah! il ne sait seulement pas mettre sa cravate.*

✳✳✳✳✳✳✳✳✳✳✳✳✳✳✳✳✳✳✳✳✳✳✳

LISTE

PAR ORDRE ALPHABÉTIQUE

DES

FABRICANS, MARCHANDS ET MARCHANDES

de

CRAVATES, DE FOULARDS ET DE COLS

Les plus en vogue dans la capitale, et faite avec adresses.

Cravates et Foulards.

ALEXANDRE, Palais-Royal, galerie de pierre, n. 70 et 71.

BARUCH (Gr.) frères, (1) *idem*, galerie vitrée, n. 233. Au Nœud Gordien.

(1) Nous ne saurions trop recommander l'élégant et riche magasin de MM. Baruch à tous nos lecteurs et autres fashionables.
(*Note de l'Éditeur.*)

BLANCHARD, galerie Delorme, n. 7.

BOURGEOIS-DUMOULIN, rue de Bussy, n. 2. *Aux Dames Françaises.*

BROUSSE et AUDEBERT, rue Richelieu et rue Feydeau, n. 34.

BURDET, boulevard Poissonnière. n. 14.

CAUDRILLIER et Comp. rue du Bac, n. 4. *A Jean de Paris.*

CAULIÉ (madame), passage du Caire, n. 9 et 44.

CAVAILLON (madame), galerie de pierre, Palais-Royal, n. 138.

CAVALIER FLEURY, rue Neuve des Petits-Champs, n. 28.

CHAMPEAUX (mesdemoiselles), *idem*, n. 19.

COLLIEZ frères, rue Montmartre, n. 110. *A la Vestale.*

DELEZNNET jeune et Comp., boulevard des Italiens, n. 9. *Aux Bayadères.*

DECOUTURE et comp. (mesdemoiselles), galerie Delorme, n. 26.

DELACOUR (mademoiselle), rue St.-Honoré, n. 330.

DESABIE l'aîné et Comp., rue de Bussy, n. 23. *Aux Magots.*

Drécourt (mademoiselle), galerie Delorme, n. 5.

Duret et Comp , rue de Seine St.-Germain, n. 85. *Au Grand-Condé.*

Duvernoy-d'Etilly, rue Neuve des Petits-Champs, n. 65.

Fanelli (madame), rue de Richelieu, n. 69.

Favier (madame), Palais-Royal, galerie de bois, n. 223 (*bis*).

Fontaine (madame), Palais-Royal, galerie de pierre, n. 167.

Gaignat, *idem*, galerie de bois, n. 225.

Gros-Jean-Meauzé et Comp., rue de la Monnaie, n. 9 et 11. *Au Diable Boiteux, et à la Fille Mal Gardée.* Maison du *Journal de Paris*.

Guize et Comp., galerie Véro-Dodat, n. 18, 20 et 22. *A la Compagnie des Indes.*

Hennequin (madame), rue Neuve des Petits-Champs, n. 4.

Houdart-Carlier (madame), rue Saint-Honoré, n. 180.

Irlande, Palais-Royal, galerie de pierre. n. 28.

Lebreton (madame), galerie Delorme, n. 15.

Leclerc (mademoiselle), rue de Richelieu, n. 71.

Leube (madame), passage de l'Opéra, nos 3 et 5.

Loyeux (madame), carrefour de l'Odéon, n° 6.

Lucas (mademoiselle Zélie), boulevard Montmartre, n° 10.

Maillard, rue de Richelieu, n° 63.

Mannoury Beaupré, rue du Bac, n° 23; *au Petit Saint Thomas.*

Marmont (mademoiselle Jenny), passage des Panoramas, n° 9.

Marquant Langlois, rue du Bac, au coin de la rue de l'Université.

Martinet (mademoiselle), Palais-Royal, Galerie de Bois, n° 223.

Montrose, fils, passage Dauphine (inventeur des cols à la Oscar).

Muidebled (madame) Palais-Royal, Galerie de Bois, n° 245.

Nérey, rue de Grammont, n° 7.

Penheim, Palais-Royal, Galerie de Pierre, n° 18.

Pelissier jeune, rue de la Paix, n° 30.

Perrier jeune, rue Neuve des Petits-Champs, n° 44.

Piguatta (mademoiselle), rue de Richelieu, n° 18.

Raynauld, rue Neuve des Petits Champs, n° 55.

Saint-Laurent (madame), boulev. Poissonnière, n° 12.

Sauterne (mademoiselle), boulevard des Italiens, n° 21.

Savary (madame Durand), rue Vivienne, presqu'en face de la rue Colbert ; *aux Deux Sœurs.* (1).

Svion (madame), pass. des Panoramas, n° 20 *bis.*

Soissons (Alph.), place de la Bourse ; *au Mercure galant.*

Sorret (mademoiselle), Palais-Royal, Galerie de Bois, n° 225 *bis.*

Trilhé, rue Coquillère, n° 20 ; *au Diable d'argent.*

Veron, (madame), passage des Petits-Pères, n° 9.

Wiellajeus-Dupont (madame), rue de Richelieu, n° 55.

(1) Ce beau magasin mérite surtout une mention aussi particulière qu'honorable, tant pour la variété des cravates dont il est approvisionné abondamment, que pour le choix et la qualité qu'il offre à sa nombreuse clientelle.

M. S.... que nous avons l'avantage de compter parmi nos souscripteurs, est du petit nombre de ceux qui peuvent le mieux faire ressortir tous les avantages des tissus distingués qui sortent journellement de ce magasin par la manière dont il *entend* la cravate. Nous lui sommes redevables déjà de plusieurs améliorations dans cette partie si essentielle de l'habillement, entr'autres de celles apportées tout récemment dans la confection du nœud de la cravate à la Gastronome, que personne mieux que lui n'est à même d'observer annuellement.

Nous nous faisons un véritable devoir de lui rendre ici le tribut d'éloge qui lui est si justement dû, ainsi qu'à l'établissement dont il est question.

Cols.

Bauer, rue Vivienne, n° 15.
Coup, Palais-Royal, Galerie de Pierre, n° 48.
Detry fils, rue du Rempart, n° 6.
Gezel, rue de l'Échelle, n° 8.
Gauthier, boulevard des Italiens, n° 5.
Hannoteaux, rue Sainte-Anne, n° 6.
Hanny Lefèvre, rue de Grammont, n° 28.
Lavalley (madame), passage Véro-Dodat, n° 14.
Neubauer, rue de Richelieu, n° 47.
Pouillier, Galerie Delorme, n°s 8 et 10.
Razmann, rue Neuve Saint-Marc, n° 4.
Schey, rue de l'Échelle n° 5.
Serrait, passage des Panoramas, n° 6.
Spieglhater, rue de Richelieu, n° 37.
Walker, *id.*, n° 88, (a obtenu une médaille à l'Exposition de l'industrie française de 1823 pour une nouvelle invention de col.)
Wenzel, *id.*, n° 38.

TABLE

DES MATIÈRES

CONTENUES DANS CET OUVRAGE.

	Pages
AVANT-PROPOS DE L'ÉDITEUR, OU PLAN DE L'OUVRAGE.	5

De la Cravate;

Son histoire étymologique, philosophique, médicale, physique, morale, politique, religieuse et militaire, considérée sous le rapport de son influence et de son usage dans la société, depuis son origine jusqu'à ce jour. — 17

Des Cols;

Leur origine, leurs inconvéniens, leurs avantages, leurs tissus, leurs couleurs, leurs formes et leurs modes. — 55

TABLE

De l'usage de la cravate noire et de l'emploi des foulards. ... 43

PREMIÈRE LEÇON,

Connaissances préliminaires et indispensables. 49

DEUXIÈME LEÇON.

Cravate Nœud Gordien. 56

TROISIÈME LEÇON.

Cravate à l'Orientale. 62

QUATRIÈME LEÇON.

Cravate à l'Américaine. 66

CINQUIÈME LEÇON.

Cravate Collier de cheval. 68

SIXIÈME LEÇON.

Cravate Sentimentale. 71

SEPTIÈME LEÇON.

Cravate à la Byron. 74

HUITIÈME LEÇON.

Cravate en Cascade. 77

NEUVIÈME LEÇON.

Cravate à la Bergami. 79

DES MATIÈRES.

Pages

DIXIÈME LEÇON.

Cravate de Bal. 82

ONZIÈME LEÇON.

Cravate Mathématique. 84

DOUZIÈME LEÇON.

Cravate à l'Irlandaise. 86

TREIZIÈME LEÇON.

Cravate à la Maratte. 88

QUATORZIÈME LEÇON.

Cravate à la Gastronome. 90

QUINZIÈME LEÇON.

Dix-huit manières de mettre sa cravate, restées jusqu'à ce jour inédites. 94
Cravate de Chasse. 95
—— à la Diane. 96
—— à l'Anglaise. *ibid*
—— à l'Indépendance. *ibid*
—— en Valise. *ibid*
—— en Coquille dite *Pucelage*. 97
—— de Voyage. 98
—— à la Colin. *ibid*
—— en Jet-d'eau. 99
—— en Casse-cœur. *ibid*
—— à la Paresseuse. *ibid*

TABLE DES MATIÈRES.

	Pages
Cravate Romantique.	101
—— à la Fidélité.	ibid
—— à la Talma.	ibid
—— à l'Italienne.	102
—— Diplomatique.	103
—— à la Russe.	ibid
—— Jésuitique.	ibid

SEIZIÈME ET DERNIÈRE LEÇON.

Recommandations importantes. 105

CONCLUSION.

De l'importance de la cravate, dans la société. 110

LISTE

Par ordre alphabétique, des fabricans, marchands et marchandes de cravates, de foulards et de cols, les plus en vogue dans la capitale, et faite avec adresse.

Cravates et foulards. 113
Cols. 118
TABLES ET PLANCHES. 119

FIN DE LA TABLE.

PLANCHE A

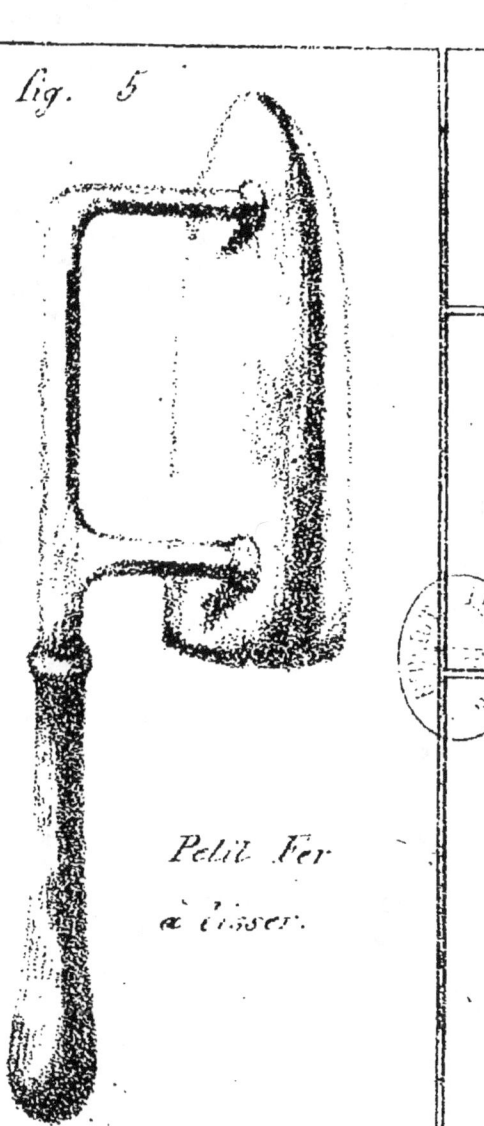

fig. 5

Petit Fer
à lisser.

PLANCHE A.

fig. 1.

fig. 2.

fig. 3. Cols Russes.

fig. 6. Col de chemises.

fig. 4. Col en Baleine.

fig. 5. Petit fer à lisser.

PLANCHE B.

Pizage de la Croxte

fig. 6.
fig. 7. 1.er Temps
fig. 8. 2.e Temps
fig. 9. 3.e Temps
fig. 10. 4.e Temps
fig. 11. 5.e Temps

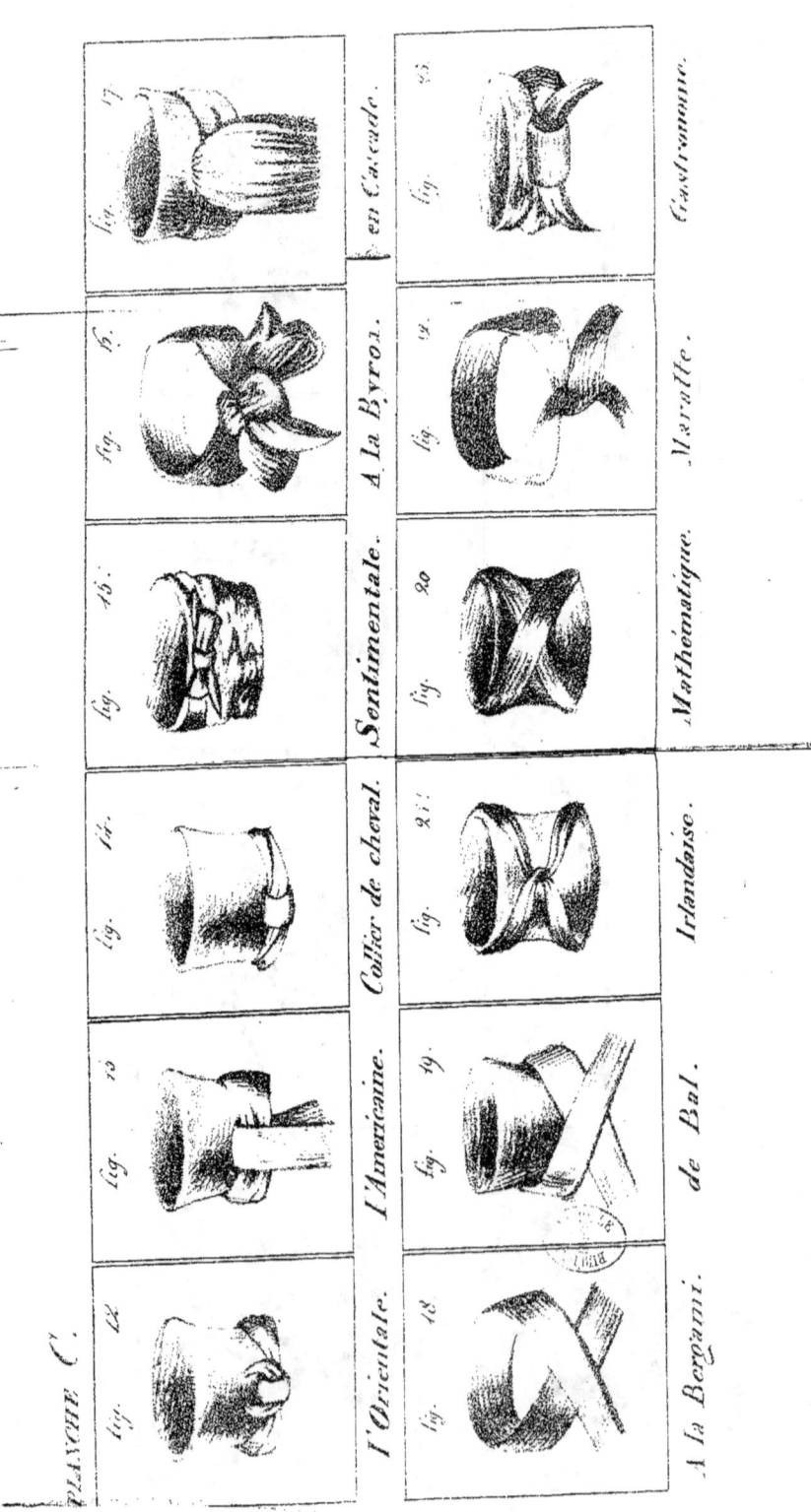

PLANCHE D.

fig. 32. fig. 24. fig. 25. fig. 26. fig. 27.

Jesuitique. De Chasse. En Valise. Coquille. A la Colin.

fig. 28. fig. 29. fig. 30. fig. 31.

A La Paresseuse. A la Talma. A L'Italienne. A la Russe.

www.ingramcontent.com/pod-product-compliance
Lightning Source LLC
Chambersburg PA
CBHW071553220526
45469CB00003B/1008